U0010304

臺中

目錄

CONTENTS

尋回職人「藝」起發光

臺中不僅是一個充滿活力的年輕城市，更是一個充滿驚奇的精彩城市。在這裡科技與人文交融，傳統與現代並存，無論是白天或是黑夜，無論食衣住行還是吃喝玩樂，幻化多變的風情，總是叫人來了還想再來。

尤其縣市合併之後，大臺中的景觀更為多樣，山、海、屯、都，從濕地到高山，從鄉村到都會，隨著季節的更替，美景也如換場般地交錯流轉，讓人目不暇給。

我總覺得這樣一個美麗的城市不應該只有臺中人獨享，我們不僅要讓全臺灣的民眾都知道，甚至要讓全世界都知道，因此在升格為直轄市後，本府新聞局特別改版推出了《悅讀大臺中》月刊，有系統地介紹臺中市的風土人情，沒想到一推出即受到高度的好評，訂閱戶不斷攀升，這對一份政府出版品而言，可說是最大的肯定。

《絕活－臺中職人圖像》其實是《悅讀大臺中》內的一個單元，《悅讀大臺中》除了分區介紹臺中市各種好吃、好玩、好買的好所在之外，每期的最後都會挑出一個能人「藝」士作為當期的主題故事，報導的內容同樣含括吃喝玩樂，從漆藝到雕塑、從童玩到竹編、從素性到印模、從種植到彈棉，藉由文字與圖像的紀錄，我們一方面希望能喚醒「古老的記憶」，及時保留住可能失傳的技藝；另一方面，我們也希望藉此突顯出臺

灣人為理想堅持的精神與毅力。

我很高興這樣的想法獲得極大的迴響，每一期的「職人圖像」單元在刊出後都引起熱烈的討論，我們一點一滴慢慢地整理出全市擁有的獨特資產，不僅讓辛苦傳承的「藝人」得到應有的重視，也讓年輕的一代有機會看到臺中甚至臺灣的文化。如今職人圖像即將集結成冊，我相信一定會再度引起話題，為深耕臺灣傳統技藝文化留下見證！

臺中市長

胡志強

再現職人精神

一連串的食安與工安的問題，不免讓社會大眾引起許多反思，難道臺灣的職人精神不見了嗎？為何會引起那麼多惶恐的事件，造成社會的不安呢？

《絕活－臺中職人圖像》內容所敘述的諸多職人，他們對工作的專注與堅持，在相對應那些投機取巧缺乏職業道德的不肖業者時，突顯了他們讓人欽佩的職人精神。

《絕活－臺中職人圖像》是近三年來，由臺中市政府新聞局每月出刊的《悅讀大臺中》，「職人圖像」專欄集結成冊。這個專欄以報導臺中職人精神為主軸，每個月以一位盡忠崗位的職人為主角，他們其中有的擅長編竹籃、有的專攻雕刻模具、有的製作布袋戲偶，技藝各有不同，但相同的是，他們總堅持自己的理想，以及執著專一的精神。

他們全以追求工序的嫻熟與手藝的完美為己任，在採訪過程中，我們發現他們大多生活條件並不很好，但淡泊名利又不改其志的精神，卻讓人不由得動容而欽佩。

臺中除了有美麗的山水，文化也一直是值得驕傲的地方，《悅讀大臺中》月刊編輯團隊推出此專欄的初始用意，本是希望在不斷朝現代化發展的過程中，不忘記錄一些快要消失的文化臺中，為未來的文化臺中做最好的見證。而當我們藉由文字與圖像捕捉職人們的神韻與精神時，我們發現他們其實也是臺中最美的一頁風景。

老實說，職人的採訪個案並不好搜尋，剛推出時我們抱著且戰且走、能做一個是一個的心情執行，在找尋職人的過程中雖不致上窮碧落下黃泉，但有時好不容易尋找到人選後，不是人已不在、就是生性低調的他們不願意接受採訪。但也有家人語重心長的告訴我們：「如果要來採訪，請儘快吧，我的爸爸已經老邁多病，再不做……」這些反應，都讓我們覺得使命深重。

尋找職人的進度不敢怠慢，也不能中斷。兩年多來，由我們更清楚見證了臺中文化底蘊的深厚，專欄自刊出後，獲得廣大讀者的好評，讓編輯團隊獲得莫大的鼓勵，尤其為發揮更廣的散播力，我們每一期也搭配英文翻譯，讓外籍人士方便閱讀，也對臺中的認識有更深的印象。

為了保持一貫的書寫與攝影風格，「職人圖像」單元自推出以來，我們即固定邀請葉佳慧與游家桓共同執行文字與攝影的工作，感謝他們一路以來為這個專欄所付出的心力。

《絕活－臺中職人圖像》是《悅讀大臺中》集結成冊的第一本書籍，未來我們將再挑選備受好評的專欄陸續出版，為讀者提供高品質的精神糧食，希望喜愛閱讀的讀者拭目以待。

臺中市政府
新聞局長
石靜文

我的職人見識

四十年前，就讀高中時，暑假一到，經常跟同學騎鐵馬到筏仔溪釣魚。中途經過犁頭店，往往會小憩一陣。但不知為何，總偏愛在一家打鐵鋪旁休息，大概那兒較為熱鬧吧！

那時常聽見，打鐵鋪裡傳來鏗鏗鏘鏘的敲擊聲。往裡看去，火紅的鐵條在捶打中，激射出花火。又或者聞著，高熱鐵具浸入水槽裡，散發出澆熄的怪味。這一場景和聲息，對很多人可能既疏離又詭譎，我卻有著無比親切的溫馨。尤其是羅列在店鋪前，一排排各式各樣的農具。

原來，自己從小在烏日鄉下長大，家裡的農具亦不少。廚房的刀鏟不說，耕田種菜的也有好幾種。打鐵店販售的更是包羅萬象，光是鐮刀就有十來種，還有一些奇形怪狀的刀具，也搞不清楚做為何用。

它們的存在隱隱透露，社會上還有不同行業的人，採用不同的鐵器在謀生。而我最大的疑惑，可能是近似的工具，為何長短不一。譬如鐮刀和菜刀樣式最多，是否針對不同的作物和地理環境，才會出現各種差異？

日後自己成為田野工作者，這些疑惑雖都有了請益的對象，若年輕時，便有這等資訊接觸的機會，想必會有更豐腴而成熟的閱歷吧？翻讀《絕活》一書時，我不免心生這

等慨歎。而當年坐在打鐵鋪裡跟我們對望的孩子，如今成為本書的主角之一，承繼著衣缽，繼續堅持著打鐵承傳的信念，更引發我的親切感。

當然也不只他，好幾位在故鄉長大，親自拜訪過的工藝達人，好比製琴、編竹、做香和造鼓等等師傅，如今都周詳地列傳了，這本書對我便益發珍貴。

而書名副題簡單以「職人」一名定調，堅實而肯定，也精準地幫臺中長期默默堅守著古老技能的百工們，貼切地賦予了一個美好的榮耀。

這個詞，過往應是日本對傳統工藝達人的稱呼，形成生活的慣用語，我們繼續延用。何謂職人，過去泛指傳統工藝和手工製造業的技能者，以此擁有的技術一輩子尊嚴地生活。這一定義下，過去的種類就很廣泛，剃頭師、修鞋匠，或者宣教士，乃至醫師、藥草師等職業，都可包括在內。關鍵不盡在稀有、絕少，而在需要長久時間的鍛鍊，產生嫻熟的技藝，這一技藝還可代代繼承下去。

然時代在變，定義跟著改。有些專業成為日常生活不可或缺的工作，形成廣大需要，遂到處可見。有的卻因生活型態改變，可有可無，漸而滅絕或消失。今日職人的說法因而有了調整，或許是比較接近保護古蹟文化的情境，著重於即將消失的傳統技能，相對地，也突顯這等工藝師傅的價值。

過去職人或也常被嘲諷是充滿匠氣的工作者。匠者，不懂變通，不善逢迎求變。如今卻不然，慢工出細活的時代，匠心獨運，其心思靈巧，晚近不易覺得。從今日追求的精緻美學，匠氣反而是一種敬業精神，對做事要求盡善盡美性格的稱讚。

職人代表的不只是自己堅守某一技藝，更常把工作的好壞跟人格榮辱連結。職人對工作的嚴肅要求，彷彿與生俱來，哪怕是些許不重要的工作，都力求盡善盡美，甚至超出使用者需要。他們更以此作風自豪，作為告誡子孫的家訓。

於是乎，在此容我用更大的詞義，含括所有可能，相信這也是本書各類工藝師傅所該擁有的尊敬。現今的職人，大體是以專長長時敬業地工作，默默地信守一種價值，從生活俗事裡，延續著一門古老的絕活，製作良品，甚至體會工作的奧義。甚而是，等待創造一個新的文創可能。

儘管從外人的世俗價值裡，覺得沒有必要如此頑固，或者以現今產銷利益考量，甚是不划算。但對照晚近我們所看到的食安問題，其美好更加突顯了。職人的存在，在在提示尊敬古老技能的工作態度，視此精神為最高美學。

是以，職人者，誠乃產業之寶，絕活之心，映照著社會百業的誠信。我們宜鼓勵年輕人多仿效，融匯自己的工作於此一精神中，這個社會才能展現更美好的生活層次。

慢旅達人

百工之藝的縮影

職人，依《中文大辭典》的解釋，有「牧人」與「諸職之工人」的意思；也許長期使用，日本人對這個名詞反而比較熟悉，認為與英語 craftsman、artisan、handworker 同義，指擁有熟練技術從事手工業之人；現代日本特別指製作傳統工藝品者為職人。

日語還有「職人氣質」一詞，意指磨練自己的技術，充滿自信，不受金錢、時間等因素引誘，不偷工減料，而能專注於自己的工作。從這樣的定義，反而更容易讓我們了解這本《絕活—臺中職人圖像》書中所敘述的工作精神。所謂工藝精神、工藝文化本質即在於此，由此或能反思現有些工藝製作急功近利、經濟效益至上的毛病問題。

這本書值得介紹，因為對於留下臺中工藝文化人才紀錄，彰顯匠師、工藝家成就，是有莫大意義的。

例如顏水龍（西元一九○三年～一九九七年）先生，被視為臺灣工藝指導者，在日據時代的《民俗臺灣》雜誌上，曾以〈工房圖譜〉為題的專欄，分別發表了圖文並茂的竹細工、角細工、染房、筆店等工房，以紀錄技術方式親筆手繪，介紹項下的各種工藝產品，顏水龍定居過臺中，對於臺中地區工藝發展有一定的影響力。

如今《絕活—臺中職人圖像》搜羅、介紹臺中地區之各種工藝，涉及日用、民俗、玩賞等視野，使民眾從中了解物質及精神生活各種角度、層面的工藝文化，以及傳統生活美感之豐富性，都具有代表性。

書中所收二十一項工藝，包含日用民生、民俗宗教禮儀、藝術觀賞或戲曲音樂道具之所需，其製作是歷史傳承，也有個人巧思；有滿足物質生活條件、也有滿足提升精神境界的審美需求，或者可說是我國自古所謂「百工之藝」、「百工巧意」的縮影。

這些隱藏在民間，也許並不活躍於主流文化活動的職人，卻是文化的基層支撐者，值得我們佩服。

藝術學者　蕭伯和

古早傢俬

歲月精釀　懷舊手作

老師傅一身絕活，一雙巧手，
數十年不停歇，
只是堅持好東西不要失傳，
好留住阿嬤年代的生活光景。

朱慶春香鋪

代代香 火傳百年

朱慶春香鋪第四代傳人朱篤鋌，
即使六十七歲了還是每天早起做香，
堅持用料天然、手工製香的他，
篤定地說：
「香是敬神禮佛的東西，隨便不得！」

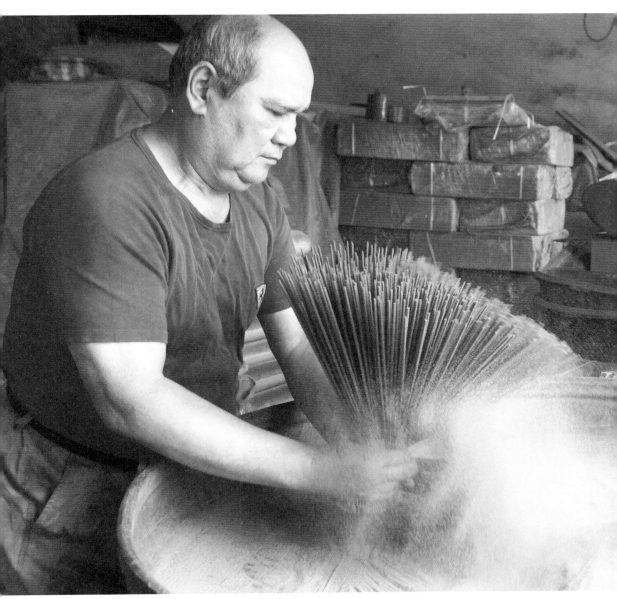

■ 鋪上香粉後開始敲拍、掄扇等手續。

「啊！在滴雨了，攝影師快拍、快拍，我們要收了……」前前後後，才不到兩分鐘

的時間，原本還帶著細微陽光的天空，這會兒，卻不給面子地開始滴落幾滴雨水，製香

的師父忙不迭地催趕著攝影師捕捉曬香畫面，因為他立刻就得把今天這剛做好、拿起來

還是軟趴趴的香枝，一排排的收攏堆好，放進倉房，否則這批香可就真的「泡湯」，救

不回來囉！

「製香，也是看天吃飯。」身為朱慶春香鋪第五代傳人朱祐宗媳婦的寶玉姐，望了

望天空，說：「越近農曆春節，天氣越不穩定，我們只能提早做準備，把這個年要出的

貨全都先備好，否則遇上這種天氣，工廠天天放假，貨怎麼出得來？那可就對不起要買

香的客人了。」

冬冷夏熱　製香三溫暖

位於臺中市大雅區的「朱慶春香鋪」，創立於清光緒十三年（西元一八八七年），

是一家擁有一百二十六年歷史的老字號，而現年六十七歲的朱篤鍠，則是香鋪的第四代

傳人，早已經是阿公級的他，原本早就可以含飴弄孫、享享清福了，但對於製香這個行

業擁有獨特情感的他，卻依舊站在第一線，每天和製香的粉塵、染料為伍。「製香不辛

苦嗎？」朱篤鍠聽了這一問，微微一笑，「辛苦、辛苦死囉！冬天冷、夏天熱，還要天

天早起，沒多少人受得了啦！」

2

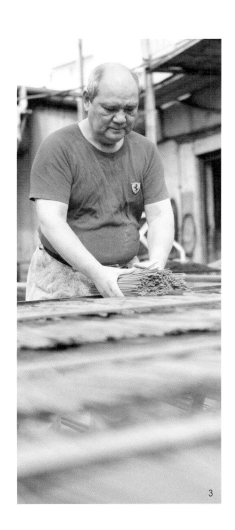

回憶起香鋪開店的緣由。早年朱家人口眾多，大環境又謀生不易，一開始他們在自家門口賣炸粿，但微薄的收入實在無法負擔家中經濟，當時家中的大家長，同時也是第一代經營者的朱興泉，想到家附近就是廟，如果開一家香鋪，就可以方便香客購買，因此網羅了幾位製香師傅到店內製香，開啓了百年老店的濫觴。

到了第二代傳人朱水，他正式拜師學藝，把製香的技術學成，且為了拓展銷量，朱水更挑著扁擔帶著香品到外地去販售；而朱篤錕也就在祖父、父親的指導下，開始從頭學習製香的過程，這一做就是五十年，半個世紀的焠鍊，讓朱篤錕對香品的優劣分辨嫻熟得不得了，光用聞的、看的，就知道香的好壞，任何瑕疵都逃不過他的法眼，也因此，不論中藥的調配、香料來源的下訂，一直到香品的製作過程，朱篤錕全部堅持親自參與，「這是禮佛敬神的東西，隨便不得。」他說。

1. 剛上完香粉的香枝，須藉由曝曬和風吹才能讓香粉固定。
2. 製香最難的就是在鋪粉、拍打、掄轉時讓香枝均勻上粉。
3. 剛做好的香很軟，曬的時候就要用點巧勁。

看天吃飯 練出超準氣象眼

要學做香，先決條件就是要學會判讀天氣。寶玉姐說，看公公做香這麼多年，她覺得公公甚至比中央氣象局還厲害，光是看雲象、天色，就能判定今天的天氣適不適合製香，假使會是個陽光普照的日子，清晨四點師傅們就立刻開工，按部就班執行每個人負責的流程，且要趕在六、七點出太陽的時候曬香，才能在太陽下山前把香收好，隔天再進行香腳染色的工作。

寶玉姐說，製香過程不算繁複，但每個步驟都需要經驗與訣竅。製香首先要挑香腳，香腳如果太老會燒不動，太嫩又容易變形，因此一般會選用兩年生的桂竹，彈性正好又燒得平順。準備香腳後，大約預留三分之一的部位供手持，其餘的部分則浸入水中沾濕；當香腳從水裡拿起來的時候，必須「有點慢，又不會太慢」，讓水順著香腳均勻地從頭沾到手持的部位，這個步驟如果動作太快或太慢，待會兒沾粉時就會不均勻，變成「大頭香」，或是粗細不一，甚至無法點燃，只好整批淘汰。

沾水後的香腳，接著要放入「黏粉」之中；所謂黏粉，就是以中藥材、沉香、檀香等材料，加入楠樹皮粉末混合而成的香粉。由於楠樹皮的粉末具有黏性，能幫助香粉沾黏在香腳上。在製作香枝時，一次動作能同時做上三斤，因此如何讓一整把的香腳枝枝都均勻沾上香粉，除了要有手勁，更要有巧勁。只見朱篤鍠熟穩地把香粉鋪在香腳上，接著直立豎起、上下敲拍，此動作是為了讓香粉沾到中間的香腳，接著再次鋪上香

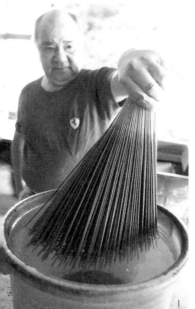
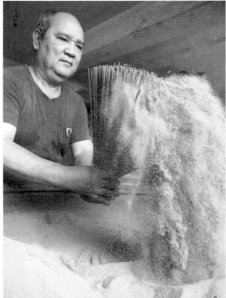
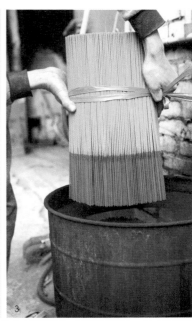

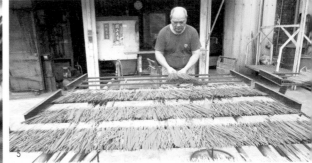

1. 製香的第一步就是要將香腳沾水。
2. 製香最難的就是在鋪粉、拍打、搩轉時讓香枝均勻上粉。
3. 香腳用紅花米水染成喜氣的桃紅色。
4. 當天做好的香需要經過一天的曝曬才能定型。
5. 香的價格依使用香料的品質差異，甚至有數十倍的價差。

粉，一邊拍打、一邊把整束香腳揪成圓扇型，藉由方向的轉變和敲打的力道，讓每一枝香腳都均勻地沾上香粉，而這樣只算完成第一次上粉，同樣的沾黏、鋪粉、拍打、揪扇必須重複三至四次，才算完成上香粉的流程。寶玉姐透露，在沾粉的過程裡，他們會加入些許的高粱酒，透過酒精的揮發更可以引出香料的氣味，而全臺百分之九十的麥子都產自大雅，因此用大雅麥製成的高粱酒來製作大雅知名的香品，可說是相得益彰。

原料飆漲　咬牙也得撐

剛上完香粉的香枝非常脆弱，必須藉由曝曬和風吹才能讓香粉固定，因此曬的時候搬運也要很有技巧，免得還沒曬好，香枝各個破光光，賣相可就差了。而曬香的時間約需半日，隔日才進行香腳染色。有拿過香拜拜的人一定都知道，只要手上有點濕度，香腳上的顏色就會印到手指頭，香腳的桃紅色，來自製作紅湯圓、紅蛋、生日壽桃時使用的染料「紅花米」。製香師傅把紅花米和水調到一定的濃度，煮沸之後把香腳浸入、拿起，放在曬架上再曝曬一日，所有的製香過程到此算是大功告成，剩下的工作就是剔除不良品與包裝了。

朱篤鍠說，傳統學做香，要三年六個月才能出師，他的祖父不時告誡他，香是敬神的物品，做的時候要以敬神的心態，恭敬虔誠、心神合一，力求做出粗細一致的香。而這麼多年下來，朱慶春香鋪確實秉持著歷代經營者的用心，堅持不用化學香料，而是使

職人小檔案　朱慶春香鋪　朱篤鍠
地址：臺中市大雅區大雅路77號
電話：04-25661300

用祖傳下來的二十多種獨家中藥配方，加上檀香、沉木等高級香料，一經點燃，香氣淡雅不刺鼻，煙雲裊裊不會製造過多燻氣，這，就是好香。

好香好氣味　健康就是福

然而，職人的堅持，近年來卻不時受到大環境的考驗。多年前，臺灣製香工廠因為對岸人工便宜、中藥材又以大陸生產為主，紛紛前往設廠，不但如此，賣香的商鋪更因敵不過對岸的廉價香品，紛紛進口大陸香來販售；因為臺灣香和大陸香售價最少差了四倍以上，消費者不懂，還以為撿到便宜而買大陸香，其實吸進肺裡的，都是些汙濁的氣體。朱篤鍠皺起眉頭說：「大陸香偷工減料得可怕，我們裡裡外外的用料，都是天然的，還要反覆上香粉三至四次。」而大陸香只在最後一道手續沾香粉，其餘包在裡面的，用的都不知道是什麼劣質品，而且為了掩人耳目，還使用化學香精來模仿檀香、沉香等香氣，朱篤鍠語重心長地說：「這種香精吸久了，可是會害人慢性中毒的！」

百年老店，能經營超過一世紀，除了堅持之外，更有一份道德感與使命。因此即使現在香料價格飆漲得驚人，但朱慶春香鋪仍舊「固執」地堅持傳統，用料天然、手工製香，甚至還開了國內同業的先河，開放給民眾預約參觀製香過程，讓大眾了解傳統技藝的可貴，同時也讓這股清香隨著縷縷煙雲，越飄越久遠。

1. 製香看似單純，但每一枝都是來自製香師傅數十年來的經驗與用心。
2. 原物料飆漲，高檔的香料現在有錢也未必買得到。

02

經緯交錯竹編情

江阿本的古早味工藝品

從十歲開始，

江阿本在父親身邊學習竹編，

七十多年過去，

雖歷經中風的打擊，

但他在縱橫交錯的竹篾裡，

仍舊傳承著屬於臺灣傳統工藝裡的一頁。

24

▲

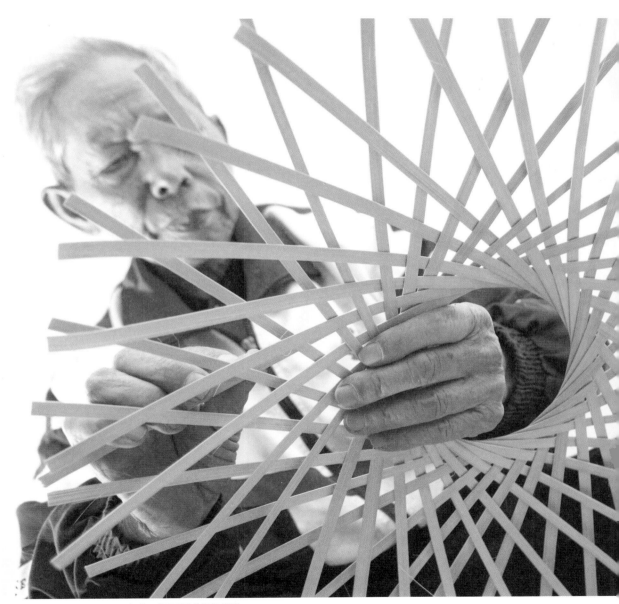

■ 江阿本利用道具調整竹篾的排列。

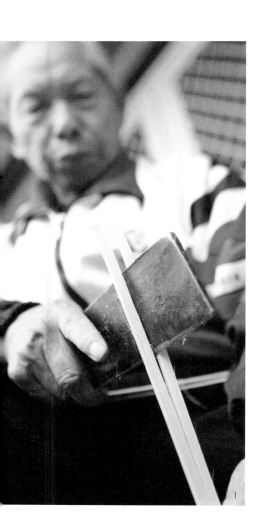

「嘶嘶嘶……」江阿本手拿著竹篾刀，熟練地把剖成零點一公分的竹篾，細細修去刺手的短纖維。在這個寒冬時節，幸好今天還出了點太陽，否則坐在大門口刮著冷風、剖著篾片，那臉跟手，可都得凍僵了。

竹編國寶十歲入行

竹編製作不是一個輕鬆的工作。從十歲開始，江阿本便跟在父親身邊當左右手，由於興趣加上認真，不過幾年的時間，就成為正式的竹編師傅；和竹編接觸的這七十多年來，江阿本從一個懵懂無知的孩童，成為白髮蒼蒼的老爺爺，現在更是整個東勢石城地區裡寥寥可數的竹編師之一。現年八十五歲的他，經歷過一次小中風，幸好復原的狀況

1. 江阿本認為剖竹篾是學做竹編最難的步驟。
2. 利用竹篾刀把竹青刮除。
3. 做竹編需要使點手勁才能彎折塑形。

不錯，雖然手的力氣已不若從前，但老人家很堅持，「只要有人還需要，我就會一直做下去。」江阿本熟練地剖開竹管，細細測量每個竹條的寬度，謹慎的態度，始終如一。

東勢區的石城地區，由於盛產竹子，因此居民就地取材，利用竹子編製斗笠、竹簍、畚箕等各種民生物品，再透過盤商等管道銷售到全臺各地，以維持生活家計。在民國五〇至七〇年之間，石城地區的竹編業尤其興盛，連帶附近好幾個村落，也都是靠著竹編維生，而且大家還很有默契的「分工合作」，這個村子做斗笠、另一個村子做魚簍、其他村子就做火沖 註1。由於當時從事竹編的收入不錯，常常可見婦女們群聚在廊下，一邊編竹編、一邊話家常，十足單純快樂的農村景象。

塑膠製品衝擊傳統技藝

然而受到塑膠製品的衝擊與大陸製品的輸入，臺灣手工竹編不敵塑膠製品的快速產製，也沒辦法和大陸廉價勞工相比，加上雨衣、雨傘、帽子等物品逐漸被其他材質取代，竹編製品的銷售量一路下滑。當時江阿本為了養家，只好放棄他所喜愛的竹編工藝，改做泥水工、大樓清潔員等工作。一直到五、六年前，他才又重拾竹編技藝，接受老顧客的電話訂單，並且應邀在地方活動或學校教學中示範，希望讓這項傳統技藝能一直延續下去。

製作竹編，首先要學的就是「選材」。江阿本指著對山的一片竹林說：「那邊那個是桂竹啦，旁邊的是黑葉仔，另外那邊是刺竹、麻竹……」正訝異於眼前這個八十多歲

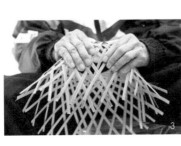

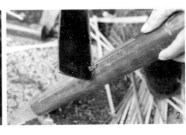

的老人家，眼力怎麼比年輕人還好時，江阿本說：「分辨竹子是我的工作之一嘛！而且我到現在連看報紙都不用戴眼鏡喔！」老人家靦腆地笑了笑。

竹子的種類繁多，每一種的特性都不大相同；韌性強的能負重、不易斷裂，例如黑葉仔、長枝竹就適合做畚箕，刺竹適合做扁擔，桂竹防潮效果好，遇濕不容易發霉，就能做插箕 註2、斗笠等物品。

削竹如紙真功夫

江阿本手拿著鋸子，避開「目」，也就是竹節的地方，來回拉了幾下，就輕易地把竹管取下：接著使用竹篾刀把表面的竹青刮掉，再將竹管依序剖成二分之一、四分之一、八分之一等分，剖得越細，就越要注意寬度的一致性，免得影響最後成品的美觀。

當竹管剖成竹條後，接著就要再剖成寬度大約零點一公分的竹篾。看著江阿本的雙手一來一往，似乎很輕鬆的就把竹子剖成表面光滑、寬度相等的竹篾，但江阿本說：「做這個動作，手必須貼著刀片與竹片，才能感覺竹篾的細緻與厚度，一不小心就會傷到手，所以『經驗』很重要。」也因為如此，過去竹編師傅得經過三年六個月的訓練才能「出師」，所要培養的就是經驗、直覺與手感。

準備足夠數量的竹篾後，才能開始真正的竹編製作。竹編的順序，第一道就是「起底」，每個竹編物品「起底」的位置都不同，而今天江阿本所示範的圓形收藏盒，要先

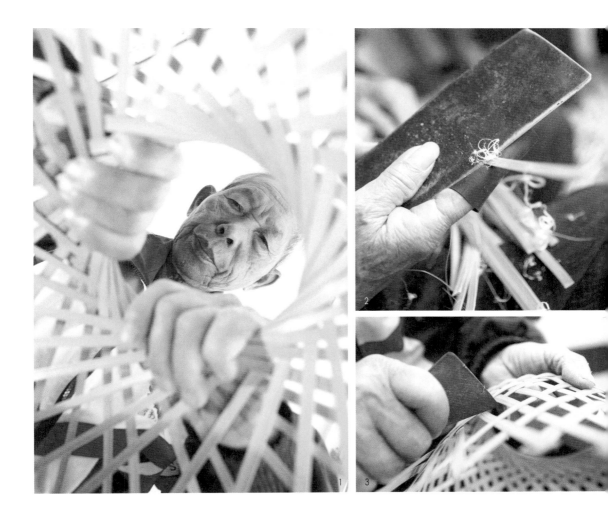

1. 江阿本專注地沉浸在竹編世界中。
2. 竹篾必須剖得又細又薄成品才會精緻漂亮。
3. 竹編需要耐心與細心才能完成好作品。

製作的部位是收藏盒側面，也就是圓筒狀的部位。由於一開始的工作最為重要，必須算好竹篾的數量、配置與大家閒聊的江阿本，此時已完全專注在他的竹編世界中，一上一下編織著呈放射狀排列的竹篾。且因為怕弄亂方向性，江阿本手腳並用，單腳蹲著踩住編織中心點，雙手再不停地編織排列竹篾；這個姿勢不但容易造成腳痠，同時腰部也很吃力，對於已經高齡八十五歲的江阿本來說，現在每天能做二～三個小時已是他的極限，因為腰椎痠痛實在吃不消呀！

起底的動作差不多完成之後，江阿本將原本放在地上的竹編拿了起來，利用手勁拗出收藏盒開口的位置，並不時調整竹編的密度與方向性，斜向的編織紋路讓收藏盒看起來更具變化與美感；為求完美，江阿本還不時利用小工具輔助，調整每條竹篾的排列，就是為了讓竹篾與竹篾間的孔洞密度大小一致，使竹篾線條順暢完整。

研發改良精益求精

雖然是向父親習得的竹編技術，但江阿本並不以此為滿足，他不斷研究讓竹編製品更堅固、更耐用、更美觀的方式，像在編製到一半的竹盒上噴水，就是江阿本自己改良的方式，因為他發現竹篾碰到水，質感雖然會變澀，不容易調整位置，但是稍帶水氣的竹篾，卻能在自然乾燥後有更穩定漂亮的外型，因此他寧可讓自己多費點功夫、多花點力氣，也要做出最好的作品；對他而言，製作良好的竹編製品代表的不但是精湛的手

職人小檔案 江阿本
地址：臺中市東勢區石城街190號
電話：04-25878173

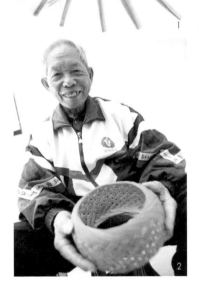

藝，更是對顧客的誠意。

竹編製品雖已非市場主流，但對江阿本來說，這項技藝學會了，就忘不了，他不但火沖、花籃、雞罩、龜甲笠 註3……樣樣都會做，甚至還自己拆解、研究新式的竹編物品，只要讓他看出其中訣竅，立刻就能依樣畫葫蘆，製作出一模一樣的東西出來；曾有客戶要求訂作特製搖籃，江阿本全靠著自己摸索，結合木工技術，做出具有搖晃安撫功能的嬰兒竹編搖籃，讓客戶滿意極了。

面對傳統技藝的失傳，江阿本雖然覺得有點可惜，但他認為這是時代演進的必經過程，雖有失去，但也有獲得，只要過程能被記住，那就足夠了。樂天知命，是老人家的性情，但江阿本的願望確實有被「記住」，因為至今還有不少客人打電話向他訂購，即使價格高出大陸製品四～五倍之多，客人還是樂於買單。江阿本說：「有人喜歡我的東西，就是最好的報酬了！」

1. 起底必須數算正確的竹篾數量與排列方式。
2. 江阿本曾從事過許多行業，竹編才是他一生最愛的工作。

註1：火　沖－燒炭取暖的竹爐。
註2：插　箕－插秧用的農具。
註3：龜甲笠－由兩層竹編夾竹葉製成狀如龜甲的防雨用具，讓農夫在雨天工作時不被淋濕。

03

千錘百錬工藝 火光

慶隆犁頭店 打鐵一甲子

早上九點，
一聲聲鏗鏘有力的金屬敲擊節奏，
迴響在舊稱「犁頭店街」的南屯萬和路上，
匡噹、匡噹的聲音，
在這條街上，
至少已經響了一個世紀之久。

■ 熔鐵的火爐溫度高達攝氏一千兩百度，所噴射出來的火星、鐵屑溫度也是極高。

過去臺灣中部的發展一向以鹿港、彰化為核心，但臺中能以後起之秀的姿態後來居上，成為中部最大的商業都市，與南屯區「犁頭店老街」的發展有著不可分割的關係。

早年南屯正好位於彰化通往豐原的路上，且放射狀連接了大墩街、七張犁、沙鹿、梧棲等各區域；由於地理位置的優勢，讓南屯區成為農業集散與生活用品交易的中心，也成了臺中最早開發的地區。

早年臺灣人民以務農為主，因此農具、刀器、鐵器等是農人耕作時不能少的「吃飯傢伙」。需求帶來供給，讓萬和路上的打鐵店一家家開張，全盛時期，短短一條街上就有二十九家打鐵店。而當時打鐵店主要的經營項目，就是打造犁田用的犁頭等農具，因此打鐵店又被稱為犁頭店，「犁頭店街」的稱呼，也就自然而然的產生了。然而隨著產業的改變，以及農機耕具取代人力，打鐵店的生意日漸沒落，如今整條萬和路上僅剩「慶隆犁頭店」依舊持續敲打著超過一甲子對鐵器工藝的堅持。

與熱火拼鬥　打出一片天

今年高齡八十多歲的蔡慶隆，是現在慶隆犁頭店的老頭家，當年之所以成為打鐵師傅，是由大他二十四歲的哥哥領他入行。那個時代的孩子，沒有機會喊苦，隨著兄長從清水到南屯發展，即使才十幾歲大，蔡慶隆就和哥哥在高溫的環境、激射的火花中，漸漸打下生意根基。

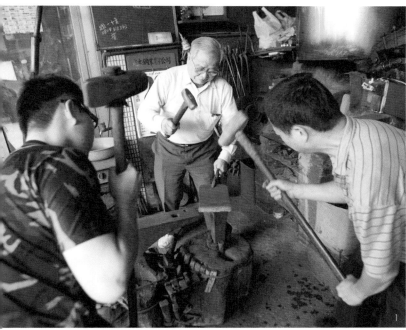

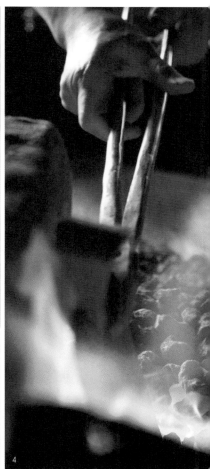

1. 蔡進永（左起）、蔡慶隆、蔡添順，蔡家三代人共同守護延續著犁頭店街的百年歷史。

2. 經驗老到的打鐵師傅可以製作出各種客製化的鐵器。

3. 手工打造的刀具與工廠大量生產的相比，更好使力又耐用。

4. 高溫的工作環境最讓打鐵師傅吃盡苦頭。

由於附近稻作、筍地、豆田極多，因此店裡的生意極好，經常是一開門營業，客戶就湧上門來，不是要購買農具，就是要整修鐮刀、柴刀、鐵鏟、鋤頭等。生意雖忙，但蔡慶隆兄弟對於自家生產的產品，有著高度的堅持，鋼、鐵的使用比例要對，刀刃要銳、刀背要厚，每一種刀具與農具，都有不同的製作標準與程序，唯獨惡劣的工作環境卻是不變的。

蔡慶隆說，熔鐵的火爐溫度高達攝氏一千兩百度，站在旁邊就足以把人的手臂烤黑了，更何況炎夏時節，那真的是叫「在火爐裡」工作，豆大的汗水流個不停；尤其當鐵器從火爐裡取出敲打鑄形時所噴射出來的火星、鐵屑溫度也是極高，一天工作下來，衣服、褲子上燒得滿是破洞。早年物質生活不佳，蔡慶隆的衣褲總是補了又破、破了又補，同一個地方一定要補到三次以上才肯作廢，看著打鐵人身上盡是煤灰，衣褲又縫縫補補的，再加上打鐵屬高勞力行業，工作非常辛苦，因此多數人總瞧不起這個行業。

客製化設計　生意紅不讓

然而，蔡慶隆不但不怕沉重的工作量與外人的眼光，甚至還主動研究起農作物耕作時的需求，譬如說豆田在整地時，一排耕得深，另一排就得耕得淺，因此他和農夫討論需要多長的鐵耙，才能符合耕土的深度，回家後，立刻依照耕作的需求，自行打造出「進階版」的耕具，讓使用者能更為省力，耕作也更有效率。

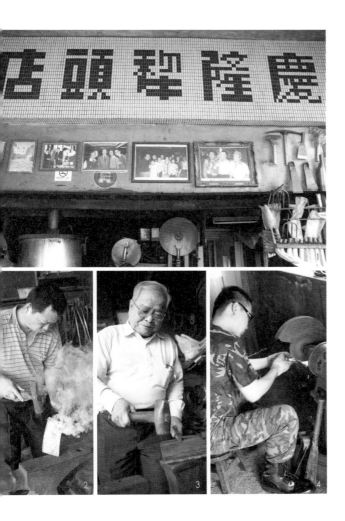

或許就是這種精益求精、願意傾聽客人意見的態度，讓慶隆犁頭店的生意蒸蒸日上，每天從天未亮一直做到入夜，店內的敲擊聲響始終不絕於耳。然而，曾幾何時，工、商業取代了農業，農田退出了都市，犁頭店街的榮景也逐漸沒落，慶隆犁頭店成了犁頭店街唯一的一家打鐵鋪，更成為見證打鐵業興盛時期的活歷史。

退伍後，就與父親蔡慶隆一起工作打拼的蔡添順，看著打鐵業的沒落，心中感觸良多，卻沒想到他自己的兒子、現年二十八歲的蔡進永，竟然不畏社會環境的轉變以及打鐵工作的辛勞，願意投入這項傳統工藝傳承家族事業，重新拾起祖父與父親都曾舉起的

1. 慶隆犁頭店是舊稱「犁頭店街」的萬和路上僅存的打鐵店。
2. 蔡添順現在是慶隆犁頭店最主力的打鐵師傅。
3. 八十多歲的蔡慶隆雖已退休，卻是兒子與孫子最好的專業顧問。
4. 孫字輩的蔡進永承接犁頭店的經營，期待能傳承家族與地方文化。

沉重鐵鎚，延續燃燒炎熱的熔爐，繼續打造堅固、耐用的鐵器，成了慶隆犁頭店的第三代傳人。

在地活歷史　臉書傳承文化

生在網路世代的蔡進永，懂得善用網路資源，他架設部落格發布慶隆犁頭店以及當地民俗活動的消息，也在臉書上成立粉絲專頁，並透過宅配方式行銷菜刀。蔡進永認為，傳統並不等於落伍，好的東西禁得起千錘百鍊，就像慶隆犁頭店依舊有許多老主顧，願意千里迢迢來這裡買一把比工廠大量生產的刀具貴四倍的手工菜刀，因為他們的刀以鐵包鋼，堅韌而不脆裂、俐落且耐用，很多外縣市的鵝肉店、肉鋪等，都還專程來此訂製呢！

現在慶隆犁頭店的經營項目，並不僅止於刀具、農具的製作，專業磨刀、電焊熔接、土木工具等也都在業務承接的範圍內，且由於經驗老到、手藝精湛，甚至連電影道具的製作、機械零件等物品，現在當家的蔡添順與兒子蔡進永，也都很樂於嘗試製作，而祖父蔡慶隆則是他們最好的專業顧問。因此，雖然隨著農業的式微，打鐵鋪的榮景已經過去，但打鐵的技藝依舊有其存在的價值，而打鐵的歷史，更代表了南屯區的歷史、臺中發展史的一部分，如果老店能夠延續生機，也等同於延續了地方文化，這無價的資產，蔡家父子三代，願意一同守護。

職人小檔案　慶隆犁頭店　蔡添順
地址：臺中市南屯區南屯路二段529號
電話：04-23893199

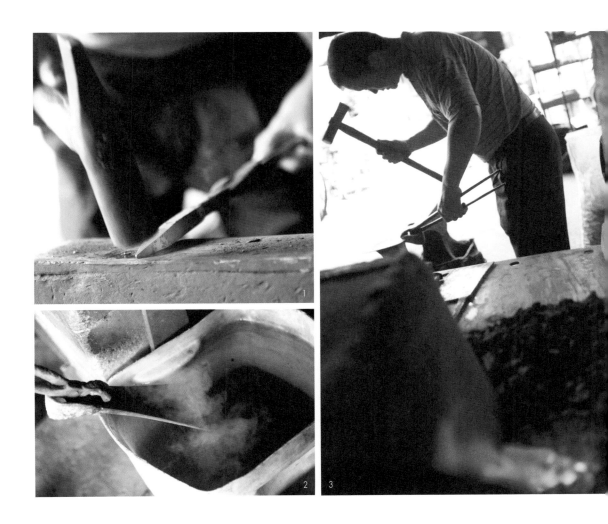

1. 匡啷匡啷的打鐵聲在犁頭店街響徹超過一世紀。
2. 冷熱交替的淬煉彰顯出鋼鐵的強硬與堅韌。
3. 打鐵的歷史代表了臺中南屯區發展史的一部分。

04

夏日裡的清新涼意

朱周貴春編織大甲藺草的文化命脈

六月七日這天，全臺氣溫飆破攝氏三十六度，
創下六月以來的最高溫。
朱周貴春手抱著親自編織的藺草枕頭套，
貼住臉頰，以掌心搓摩，說：「我們從小就習慣睡藺草蓆，
又散熱、又透氣，再怎麼熱的天氣，一躺上去，
聞到藺草的香氣，就再也不覺得熱了……」

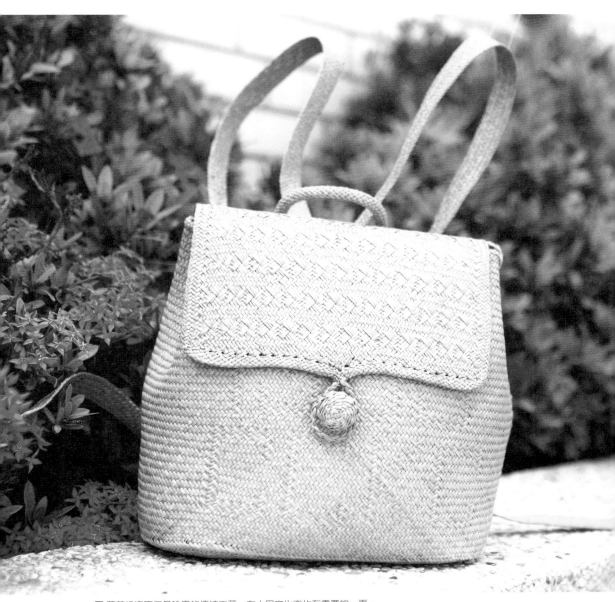

■ 藺草編織不但是珍貴的傳統工藝，在大甲文化亦佔有重要的一頁。

今年六十九歲的朱周貴春，是大家口中的「少年阿嬤」，十多歲就出嫁的她，子孫們都已經長得比她高出許多；而生活中她最喜愛的，除了看見這些子子孫孫回來探望阿公、阿嬤之外，聽到她的孩子、孫子們搶著要阿嬤替他們親手編一條獨一無二的小草蓆、小草帽，也是她身為一個祖母最感到驕傲歡喜的事了。

家庭即工廠 女人撐起半邊天

跟所有民國三〇到四〇年代出生的人一樣，朱周貴春在五、六歲的孩提時期，就跟在祖母身邊學習藺草編織。當時大甲帽蓆產業正盛，外銷到日本、歐美、大陸……產量供不應求，因此家家戶戶的婦女都全心投入在生產草蓆、草帽的行列，而她們的收入所得，甚至比家中男人出外工作所賺得的薪資還要高，「所以，不會做草編的女性，還不敢嫁到大甲來呢！」朱周貴春笑著談起大甲地區「女尊男卑」的特殊文化。

或許是從小就在祖母身邊當個小助手的緣故，耳濡目染之下，朱周貴春的手藝不斷精進，從原本只能做最基礎的編織，直到後來，朱周貴春不但把祖母的手藝全學成了，嫁入夫家之後，也靠著雙手和丈夫共同編織出一個安穩的家庭。民國六十九年以後，大甲的帽蓆產業因為敵不過大陸的廉價工資，逐漸沒落，朱周貴春一家也因而北上謀生，直到民國八十一年，才又回到大甲老家的懷抱，而退休的朱周貴春也終於再有機會重拾年輕時的精巧手藝。

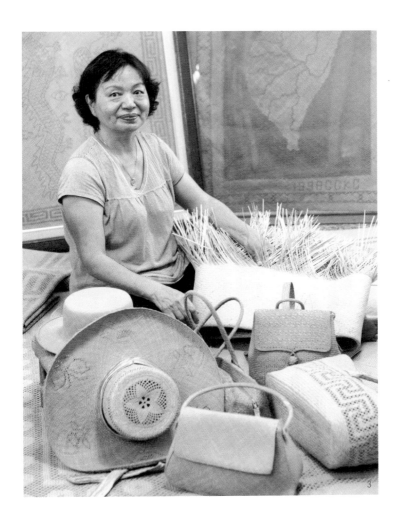

工續繁複　三角藺草細細挑

朱周貴春說，藺草編織的準備工作，大致要經過選草、挑草、搥草、揉草之後，才能開始進行編織。野生的藺草原是沿著大甲溪、大安溪濕地生長的一種淡水草，成為經濟作物之後，農家便在水田裡專事種植，經過採收、曝曬之後，再供給草編業者使用。

1. 藺草的剖面為三角形，因此一根藺草最多可剖成三條使用。
2. 搥草是為了強化藺草的堅韌度，使完成的作品更耐用。
3. 接觸藺草編織超過一甲子，朱周貴春至今依然樂此不疲。

藺草的收成可分三期，以農曆七、八月間收割的藺草品質最好，不但富有彈性且色澤溫潤，是做成高單價藺草編織品的最佳素材。當編織者拿到藺草，首先要挑選出完整、沒有斷裂的藺草，並且依照色澤分類，如此編織出的成品顏色才會一致，也才能控制成品色澤的深淺，這就是「選草」。而經過挑選後的藺草，必須再用手縫針細剖開來。朱周貴春拿起她的老花眼鏡戴上：「做這個就是很耗眼力啦！年紀大了，做起來真的很吃力。」只見朱周貴春將針尖刺入藺草中，食指壓在上方，中指抵住下方，兩指做了個小角度的扭轉，「嘶！」地一聲，藺草剖了開來。仔細一看才發現，原來藺草的形狀呈立體三角形，中間的部分填充著海綿質，難怪在大甲地區，藺草除了被稱為「大甲藺」、「蓆草」之外，也被稱為「三角藺」，原因就是由此而來。而一根藺草，最多能剖成三支，剖得越細，製作出來的成品就越精緻，價格當然也就跟著節節高升。

用細針挑開來的藺草，紮成一綑綑後，再利用木槌搥打，以施加重力的方式加強藺草的緊實、堅韌度，讓成品更耐用。如果喜歡觸感柔軟的人，可以延長搥打的時間，製作出來的成品就會更服貼於身體的弧度。接著，朱周貴春拿出竹編的插箕，把藺草置於其上，噴上些許水霧，就像洗衣服似的開始搓揉，這個步驟也是為了讓藺草更為柔軟，以利編織。

無師自通　大甲人的龍鳳蓆

這天朱周貴春示範的，是最基本的方形大甲草蓆。草蓆的編織與草帽不同，草帽是

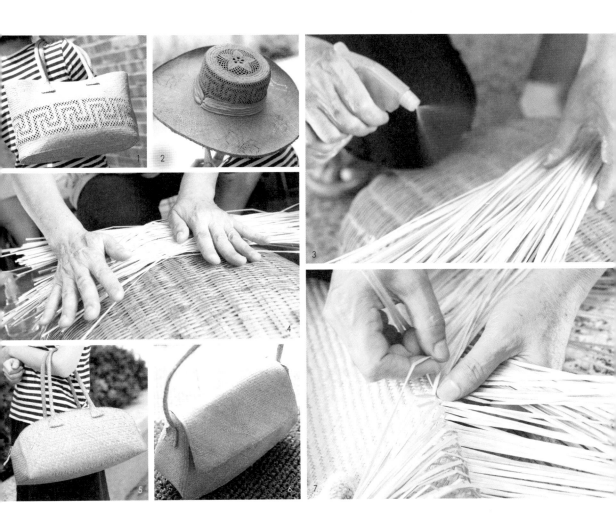

1. 藺草編織的包包不但輕盈柔軟，還帶有淡淡草香，具驅蟲效果。
2. 用藺草編織的大甲草帽，當年可是替臺灣賺進不少外匯。
3. 揉草時需先將藺草稍微噴濕，以利操作。
4. 揉草的目的是為了讓藺草更柔軟，編織時才容易塑形。
5. 朱周貴春擅於利用藺草編織的技法製作各種包包小物。
6. 色澤天然的藺草包，呈現出涼爽的夏日氣息與時尚感。
7. 朱周貴春熟稔各種草編技法，且廣泛運用於各種創作上。

從帽筒的中心開始起底，草蓆則要從蓆邊開始編織，順序是由下而上，且看著反面製作，然後一邊編、一邊接草。所以，如果草蓆上還要編入文字，就必須上下顛倒、左右相反的編進草蓆內，對於方向、順序、空間等各種抽象的概念都是一大考驗；也因此，在藺草編織的領域裡，最著名、也代表著工藝師最高技藝的，就屬「龍鳳蓆」的編織莫屬了。

要編織一整面完整、沒有瑕疵的草蓆已是件耗工費時的工作，更何況要在草蓆上以不起底稿的方式，編織出栩栩如生的龍鳳，其難度可想而知。朱周貴春說，大甲能成為草蓆、草帽的代名詞，是因為這些蓆、帽當年都是從大甲外銷出去的。然而，說到製作，苗栗苑裡的風氣卻更盛於大甲，也因此，過去曾編過龍鳳蓆的老師傅，都是出自苗栗苑裡，朱周貴春卻打破了這項傳統，她到公開展示的場所觀摩前人的作品，在心中想像、臨摹編織的技巧、順序後，便實際動手編織起「無師自通」的龍鳳蓆。

阿嬤的愛 溫馨傳承下一代

「或許一半是熟能生巧，一半是天生吧！我太太確實沒有人教她，就這樣自己摸索、摸索，就編出了龍鳳蓆。」朱周貴春的先生忍不住替妻子叫屈。因為當朱周貴春編織的龍鳳蓆受邀展出後，外界許多質疑聲浪不斷湧現，認為這麼困難的技藝怎麼可能無師自通？但確實編織出了屬於大甲人第一面龍鳳蓆的朱周貴春，在其孩子結婚時，又再

職人小檔案 朱周貴春
地址：臺中市大甲區如意路18號

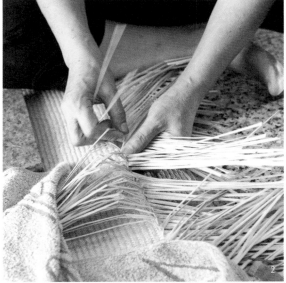

編了一床龍鳳蓆送給新婚夫婦，再度證明了她的技藝實力絕非空穴來風。

現在的朱周貴春雖然早已不再靠藺草編織維生，但她鍾情於藺草編織的心情依舊熱烈，即使視力已經大不如前，也不能久蹲久坐，從年輕時就因為挑草工作而被磨平的指紋到現在都還長不回來，因長時間靠在地面工作而腫起的腳踝再也無法變得纖細，但她還是欣喜地替兒孫們編織著一個個有名字縮寫的坐墊、枕套、帽子……身為一個母親、一個祖母的體貼與細心，就像藺草所編織的草蓆、草帽一樣，一直都是如此地細緻、芳香，永遠耐人尋味。

1. 龍鳳蓆的編織難度極高，是工藝師最上乘手藝的象徵。
2. 編織草蓆時必須平攤置於地板並以重物固定，才能編得平整美觀。

05

一經一緯 傳承泰雅原鄉文化

吳阿潔 雙崎部落織布職人標竿

從一個平凡的泰雅族婦女，
到成為一個出色的織布工藝家，
織布職人吳阿潔的故事開端，
要從民國七十年初開始說起⋯⋯

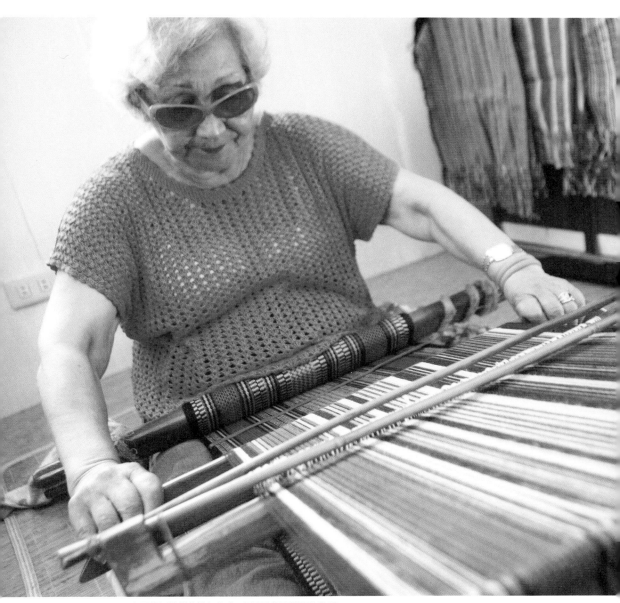

■ 吳阿潔堅持以傳統的織布方式，展現她對泰雅族的熱愛。

一頭白花花的頭髮，襯著桃紅色針織上衣與老花眼鏡，吳阿潔的臉色顯得格外紅潤、神采奕奕，甚至，還帶有外國老婆婆的特殊氣質。「其實我已經八十二歲囉！」吳阿潔露出燦然的笑容，濃重的口音，透露出她泰雅族原住民的背景。而能成為和平區雙崎部落最頂尖的織布職人，則是吳阿潔始料未及的。

五十八歲老婦　終遇伯樂

現為「原藝屋家政工作室」負責人，同時也是吳阿潔對外聯繫窗口的陳美玲，民國七十多年任職於和平鄉公所時，負責承辦推廣傳統工藝產業的相關業務。當時的陳美玲希望藉由這個機會，傳承泰雅族珍貴的織布文化，並且為部落居民爭取更多、更好的收入，於是她積極在原住民部落裡廣召適合的人選，無奈部落裡的年輕人大多選擇到外地就業，年輕人口的流失，使得陳美玲召募的種子教師大多是年紀偏高或二度就業的部落婦女，而當時年值五十八歲的吳阿潔，就是陳美玲帶領訓出來的第一批學員，也自此開啓了吳阿潔對織布技藝的天賦，使其成為雙崎部落的職人標竿。

陳美玲說，在泰雅族的傳統文化裡，織布是每個女性都必須擁有的技能，會織布的女性，才能在成年禮時接受紋面，也才會受到異性的青睞而成家。因此，織布能力的好壞，不但左右了泰雅族女性在部落裡的評價，更對其社會地位的高低有所影響。

吳阿潔回想過去，從有記憶以來，家族裡的女性長輩，如媽媽、奶奶、姑嫂們，專

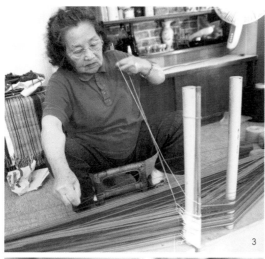

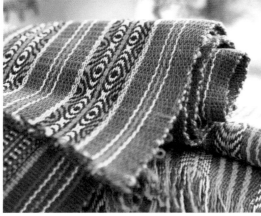

注地進行整經、織布的背影，是她常年可見的畫面，而身為泰雅族女性的她，不但從小就耳濡目染，同時也受到長輩們的傳授，早早就接觸了織布這門技藝。然而時代的演進卻大大衝擊了原住民文化，量產的成衣取代了織布，使得織布再也不是泰雅族婦女必備的才能。

正因為如此，使得陳美玲在推展傳統工藝產業時，第一個就聚焦在織布這項泰雅族重要的傳統工藝上。在公所的支持之下，她不但訂作了五十臺傳統織布機以便種子教師實際操作，更陸續請來對織布有所專精的老師替種子教師上課；其中在苗栗象鼻部落經營「野桐工坊」、織布工藝相當傑出且成就非凡的尤瑪‧達陸，也是指導師資的一員。

1. 織布是一項需要耐心、細心又考驗眼力的工作。
2. 泰雅織布可搭配其他布料做成服飾、配件。
3. 詹陳秀鑾從小到大都是吳阿潔最好的朋友與工作夥伴。
4. 織布上的菱形紋代表著「祖靈的眼睛」。

無打底織造 展現天賦

在培訓過程中，陳美玲注意到吳阿潔傑出的表現。她發現吳阿潔不但動作快，且各種高難度的花紋都難不倒她。陳美玲解釋，過去泰雅族女在織布的時候，完全不需將花紋、配色事先打草稿、畫組織圖，只需憑著記憶、經驗加上天賦的才能，就可以有條不紊地織出精美圖案的織布。

這樣的能力乍聽之下好像不困難，但實際操作過的人就不難理解，在進行織布動作前，不但要發揮創意憑空想像出圖紋的設計，更要具有邏輯分析的能力，找出正確的整經、穿綜方法，再搭配緯線的浮凸變化，才能完成一幅優秀的織布。而這些過程，現在的布料工廠都已經委由電腦來操作，雖然生產的速度快，但呈現出來的「味道」，始終無法取代手作的質感與人性溫度，也因此更能顯現泰雅族婦女對於複雜的織布工序，不但有著絕對的耐性，更擁有與生俱來的美感和天賦，也才能讓她們的織布工藝始終備受推崇。

慢工出細活 天衣無縫

傳統的泰雅織布，是以苧麻為原料，經過種植、收成、取出纖維、製線、漂白、染色、捻紗等過程，才能進行機織，由於程序相當複雜，因此現在大多已用棉線、麻線，或者棉麻混紡的織線取代。

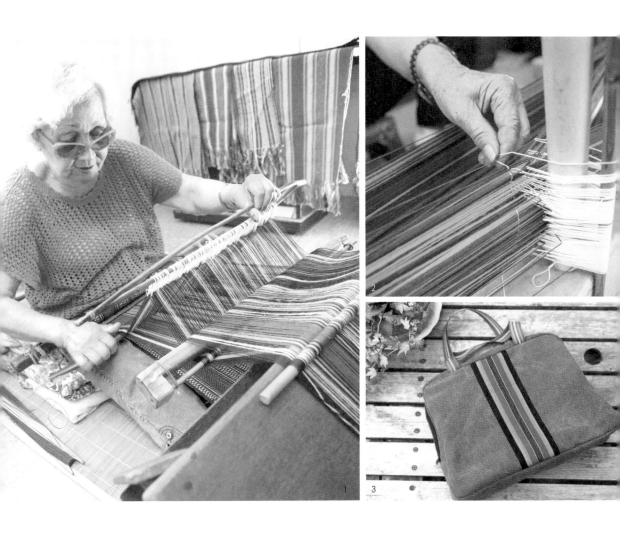

1. 將緯紗穿過後必須拉直、打緊,整匹織布才會完整、美觀。
2. 整經繞線時,必須把白色的「綜線」順帶夾入。
3. 改良式的泰雅風味包很受觀光客喜愛。

泰雅族的傳統織布機，主要由經卷箱、固定棒、分經棒、線綜棒、挑花棒、打緯刀、緯梭板、捲布夾、腰帶等構成，其中最主要的經卷箱，是以山毛櫸、烏心石等堅硬木材製成，做成上窄下寬中間挖空的造型，經卷箱不但在織布時能撐起經緯線，不織布時中空的部分還可以作為收納工具之用。有了上述這些織布工具後，就可以開始織布。

吳阿潔工作時，最喜歡與她從小到大的摯交好友詹陳秀巒一起合作，她們倆一個整理經線、一個進行織布，配合得天衣無縫。在整理經線時，必須使用「整經架」輔助：整經架的結構很簡單，下方為一塊長方形的厚木板，上面穿上六至七個小孔來安裝支柱；支柱的多寡取決於布匹的長短。過去泰雅族婦女會採用Y字型的樹枝來當作支柱，雖然只是一個小動作，卻充滿生活巧思。而整經架的線盤使用，主要是看花布的配色來決定。中央支柱前的「綜線」，則是用來製作「綜絖」的材料；綜絖線的長度必須整齊，織出來的布面鬆緊才會一致、美觀。

吳阿潔已製作了一半的布軸正懸掛在織布機上，密密麻麻的經線滿布經卷箱上，光看就覺得眼花撩亂，但見吳阿潔熟稔地拿起緯梭板，不疾不徐地來回穿織著緯紗。吳阿潔說：「織布的時候一定要專心，一不小心弄錯一條線，整塊織布就等於全毀囉！」因此她習慣在清晨早起，趁著大家都還沒起床、沒人打擾之際，全神貫注地投入織布世界裡，也因此，所有最困難的織布技巧，例如挑織、夾織、浮織等，吳阿潔全都融會貫通地運用在她的織布作品之中，並且結合了平織、斜織等基礎技巧，以及菱形紋、方格紋、三角紋等圖案變化，展現出兼具泰雅傳統與現代設計的傑出作品。

職人小檔案　原藝屋家政工作室　吳阿潔
地址：臺中市和平區自由里東崎路7之1號

延續祖先智慧　期待傳承

自從投入織布的世界之後，吳阿潔不但能以此技藝維持家計，更意外地治好腰部、膝蓋疼痛的陳年宿疾。「因為織布的時候，不但要兩腳伸直，腰部還要往前伸展好把緯紗打緊。」吳阿潔說，她在臺中的醫院當義工十幾年，觀察到醫院裡的病人也是做這些個動作復健腰部以及膝蓋，難怪自從開始織布之後，她的宿疾就不藥而癒了。

重拾織布技藝二十多年來，吳阿潔在深刻體會祖先所留下來的生活智慧的同時，卻也憂心著傳統技藝的流失，尤其過去她們曾幫貿易商織布打樣，之後，那些圖紋織法卻被仿冒盜用而控訴無門，因此，她由衷希望能有更多年輕人加入織布的行列，讓泰雅族的文化技藝能繼續流傳，讓手作工藝無法取代的質感被更多人欣賞，透過慢工出細活的織布，一經一緯綿長延續泰雅族人永恆的驕傲。

1. 紅色、米色、咖啡色是泰雅織布最經典、傳統的顏色。
2. 以傳統織布機所織出來的布幅，最多只能做到四十五公分。

06

敬天禮神　圓滿祈福

陳欽喬父子巧手做牲禮

在一股特殊甜香撲鼻的空氣中，陳家父子合力抬起攪拌缸裡的米糰，放置在淨亮的不鏽鋼工作檯面上，開始親手揉製鳳片糕。

「現在做麵豬、麵羊等牲禮的店家是還有，不過像我們這樣，可以把素牲禮做得這麼大的，臺中已經找不到囉！」現年八十二歲，同時也是泉香珍餅店老頭家的陳欽喬這麼說。

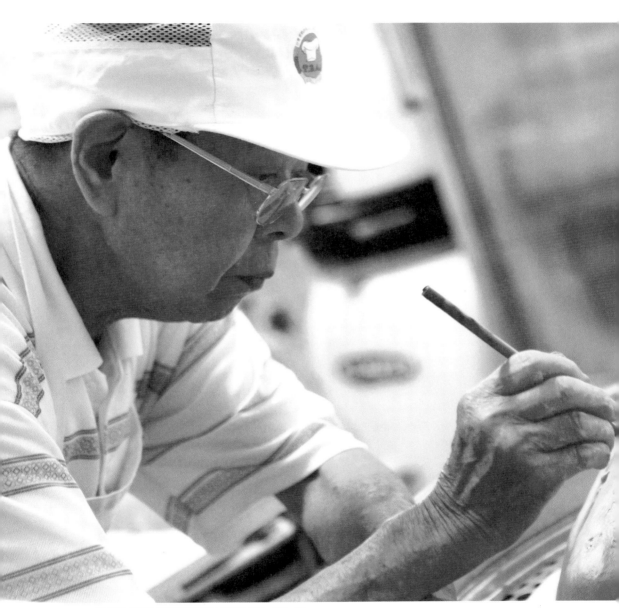

■ 陳欽喬專注地在祝壽用的大壽桃上題上「壽」字。

位於臺中市龍井區的泉香珍餅店，是一家有六十年歷史的糕餅老店，現由第二代頭家陳欽喬與兒子陳志昌共同經營。談起開店的故事，陳欽喬說，當初會步入糕餅業，是由於陳家的三伯父在外拜師學藝，學成之後把技術教給其他四個兄弟，此後大家開枝散葉，以一身製作糕點的功夫在各地經營糕餅鋪。而從小就跟在父親身旁分擔養家責任的陳欽喬，自然隨著父親學習了各種糕點的製作技巧。

由於臺灣民間節日禮俗多，互贈伴手禮更是親友聯絡感情的方式之一，因此糕餅式樣的變化越來越多，包括訂婚喜餅、喜慶蛋糕、中秋月餅、壽桃麵龜等，各種訂單源源不絕。因此，陳欽喬在年輕時創立了泉香珍餅店，而這家店與他相伴超過六十載，等於陳欽喬最輝煌的人生時光，都奉獻給嫁娶迎親、敬神祈福的大眾；透過他匠心巧手製作出的美味糕點，成了許多人向蒼天祈求希望與感謝神明的媒介。

敬神禮俗 不可取代

不可否認地，傳統糕餅店在西方文化強勢席捲全球的環境裡，確實面臨了市場被瓜分的窘境，但陳志昌認為，只要臺灣拜拜、敬神的禮俗還在，傳統糕餅業者就還是有無可取代的地位，畢竟這些常民文化由來已久，且深植在大眾心裡，若是從保存文化的角度來看，傳統糕餅所被賦予的意義，代表了人們敬天地的素樸民心，並非琳琅滿目的西式糕點所能輕易取代的。

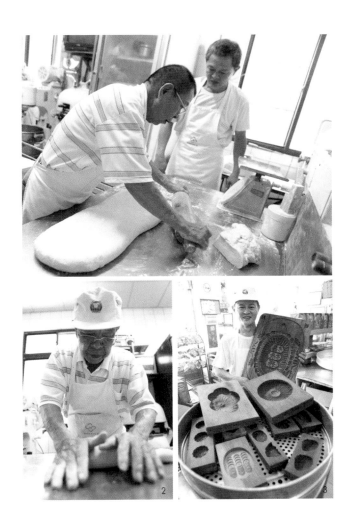

「在全民皆窮的時代，能吃到肉是很珍稀的機會，因此宰殺雞、豬來敬神，代表著信徒無比的心意，但隨著物質生活的提升，為了敬神而殺生，又似乎有違上天的好生之德，所以才衍生出用米食、麵食等素牲禮，取代雞、鴨、豬等三牲、五牲祭拜，如此不但不鋪張浪費，亦不失禮俗。」陳志昌說，採訪當天，泉香珍餅店所收到的訂單，就是孩子為了感念神明庇佑，讓他的父親能順利安度八十大壽，因此特別訂製了一頭「鳳片豬」向神明還願。

1. 鳳片糕因為筋性較低，揉和時相當耗費體力。
2. 八十二歲的陳欽喬製作糕點時依然堅持親力親為。
3. 泉香珍餅店歷史悠久，店內珍藏了各式各樣的製餅古董模具。

「因為我們做的素牲禮都不加防腐劑，所以即使訂單早就收到了，但還是只能壓縮工作時間，趕在出貨當天動手製作，否則客戶收到後，還來不及和親友分享就壞掉，可就煞風景了。」陳志昌一邊說著，手邊的工作也沒停下來，只見他將熟糯米粉，也就是俗稱的鳳片粉，加上糖漿、麥芽等材料放入攪拌器拌勻成米糰後取出，接著在工作檯上開始做著摺疊、擀平，再摺疊、再擀平等重複動作。動作看似簡單，實際上卻得花費極大的體力與手勁，因此陳志昌每摺疊一次米糰，就得抬起上半身來加強雙手施壓的力量，從上方用力往下壓擀米糰，如此一再重複，漸漸地，米糰終於顯現出平滑的表面，而這就是最初始、原味的鳳片糕，也是製作鳳片豬的基底。

兩代磨合　彼此認同

「做鳳片糕的過程不算複雜，但要把鳳片糕變成一個個擬真的牲禮，除了經驗之外，還需要發揮師父本身的藝術細胞。」陳志昌說，素牲禮雖求擬真，但若做得太過逼真，反而會讓觀者產生恐懼或距離感，因此在形體上雖要達到比例真實，但在細節處可以做些許變化，讓素牲禮有點Q版的味道，如此不但符合了牲禮的訴求，也多了點趣味性，這是五十歲的他與八十二歲的老父親，在歷經兩代觀念的磨合之後，終於有的一致性認同。

陳欽喬把鳳片豬的「零件」如耳朵、四肢、尾巴等，先分割好分量取下，接著再把

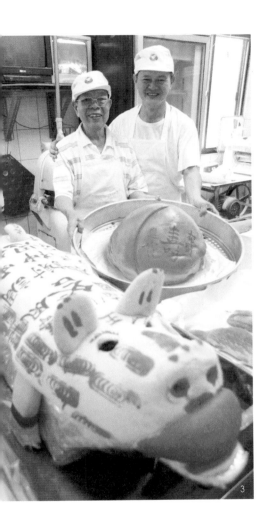

擀好的鳳片糕整片鋪平在事先預備好的鐵架上，便是豬身的部分。鳳片豬的製作出不得錯，一刀或一筆下錯，全盤皆毀。因此，工作時的陳欽喬總是沉默而專注，他在鳳片糕前端捏出一個略微上翹的突起，接著戳上兩個大洞，並用工具在上方畫上好幾道橫線，原本還看不出個所以然的形狀，忽然間讓人恍然大悟，「這是豬鼻子嗎？怎麼會這麼像啊？」陳欽喬笑了一笑，接著拿出剪刀，斜斜的剪開鳳片，再塞入兩顆烏梅，「畫豬點睛」的工作就這麼完成了。

最重要的位置確定後，接著就是把豬耳朵、豬腳、豬尾巴等組合上去。陳欽喬還幫鳳片豬畫上眼睫毛、花紋等，好好的為其妝點一番，整個形體越見趣味可愛。由於這是客戶要酬謝神明、感念還願的，因此上頭必得寫上「答謝神恩、風調雨順」等吉祥話，最後再蓋上金錢章，如此才算大功告成。

1. 陳欽喬專注地用紅番米水在鳳片豬上題字。
2. 陳欽喬以超過六十年的經驗累積出製作牲禮的厚實功力。
3. 陳欽喬與陳志昌父子是彼此最得力的助手。

匠心巧手 變化無窮

陳欽喬說，鳳片糕因為是用熟糯米粉製作的，跟麵食類不同，不需要發酵的手續，也不用經過蒸煮或烘烤，做好立刻就可以食用。但因為熟糯米粉的筋性不若麵粉，因此揉捏造型時不但要有巧勁，也少不了手勁。陳志昌說他初學時就是不懂得利用手的弧度來「藉力使力」，常弄得自己全身痠痛呢！不過鳳片糕的口感彈性雖然與麵粉不同，但裡頭散發出來的陣陣甜香，卻讓人彷彿似曾相識。陳志昌解釋，這是因為鳳片糕裡一定要加香蕉油，香蕉油的作用不但能增添風味，且螞蟻不喜歡、不靠近，放在供桌上就不用擔心螞蟻、蟲來偷食，實在是前人的巧妙心思。

一般來說，鳳片豬是敬拜天公的，鳳片龜則是敬拜神明，每種牲禮端看禮敬的神明、信徒祈願的不同而有各種變化。陳欽喬就曾經製作過一〇八臺斤的招財平安龜，大小要比今日製作的鳳片豬大上幾乎三倍，不光是體力的耗費，製作的難度也更高。除此之外，遇上大節日如中元節、天公誕辰、媽祖誕辰、過年等，每每都得加班熬夜到一天睡不上幾個小時，就怕耽誤了交貨給客戶的時間。不過，即便如此，陳欽喬與陳志昌父子倆還是願意守住這傳統糕點所代表的文化之美。父子倆異口同聲地說：「只要客人的一句肯定，就可以讓我們高興很久了。」

職人小檔案 泉香珍餅店 陳欽喬
地址：臺中市龍井區沙田路五段211號
電話：04-26352064

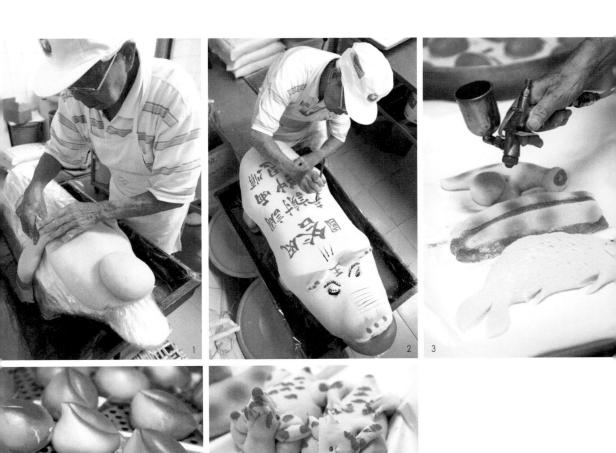

1. 陳欽喬沾水黏合鳳片。
2. 陳欽喬題字時需全神貫注，稍一閃失全盤皆毀。
3. 在牲禮表面噴上紅色食用色素更添喜氣。
4. 壽桃象徵長壽，通常有向神明祈求吉祥、健康以及祝壽之意。
5. 用鳳片做成的雞、鴨等牲禮栩栩如生。

07

榻榻米上的奮鬥人生

魏善珠一針一線縫出和風味

「幸好我們約的是今天，不然明天日本記者要來採訪，就『強蹦』了！」

話語甫落，下一刻，只見魏善珠手持純鋼鋼刀，

「唰！」地一聲將草墊俐落切開。

這個動作，他操作了超過五十年之久，

技術老練純熟，讓榻榻米發源地的日本，

都還要越洋來臺尋訪這原本屬於自己國家的榻榻米文化。

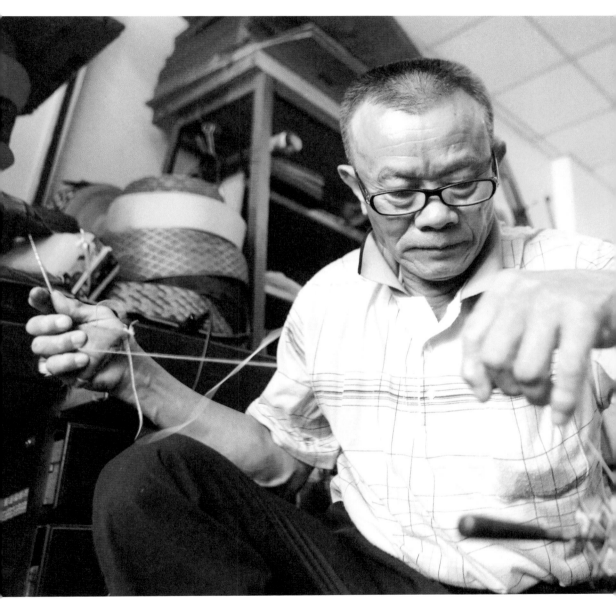

■ 五十五年的真功夫讓魏善珠成為榻榻米職人。

在熱鬧的東勢區豐勢路上，白底藍字的「三友疊蓆行」招牌，小而低調地掛在水泥牆上，讓人稍不留意，轉眼就會錯過這家「巷子內」的人才會知道的疊蓆行。而今年六十八歲的魏善珠，正是三友疊蓆行的店東，同時也是店裡唯一的榻榻米師傅。

東洋文化在臺落地生根

「榻榻米」是日語「たたみ」的音譯，漢字寫作「疊」，製作販售榻榻米的店家就叫作「疊蓆行」。製作榻榻米這個行業之所以在臺興起，得追溯自日據時期；當時臺灣人民的食衣住行，無一不深受東洋文化影響，不但受日本教育、學日式禮儀，連帶地日常生活中也融入了日本文化。榻榻米一向是日本人慣用的居家素材，鋪在地板上可坐可臥，為了供應在臺工作的日本人需求，榻榻米師傅便遠渡重洋來到臺灣開闢商機，這些日本師傅不但在異鄉經營謀生，同時也將榻榻米的製作技術原汁原味地帶到臺灣。

魏善珠的師傅今年已經高齡九十多歲，當年就是師承自日本師傅手下。這些臺灣學徒們從日本師傅手上學得第一手紮實的本領，再把技術傳授給旗下的學徒。當時年僅十三歲的魏善珠，才剛從國小畢業，為了分擔家計，便到東勢鎮上的親戚家裡當起榻榻米學徒。雖然多了一層親戚關係，但因為疊蓆行裡學徒眾多，為了避免引起不必要的紛爭，魏善珠並沒有因此而得到較多的照顧。

他就和一般學徒一樣，每天比師傅早起開工、比師傅晚歇下班，且疊蓆行裡只供應

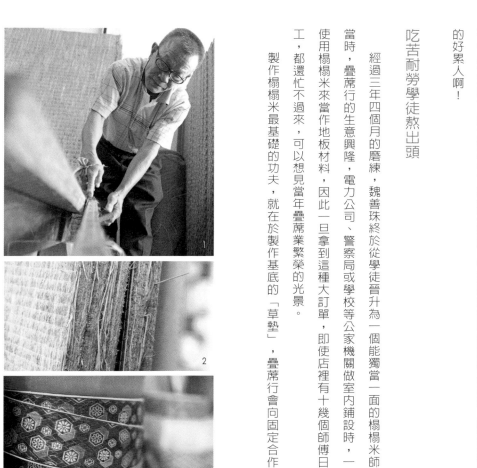

食宿，學徒是沒有工資可領的，所以即使遇到加班趕夜工也只能任勞任怨地拼命。「哪有什麼加班費，願意讓你留下來就很不錯囉！」回想起當學徒的那段時光，魏善珠直呼真的好累人啊！

吃苦耐勞學徒熬出頭

經過三年四個月的磨練，魏善珠終於從學徒晉升為一個能獨當一面的榻榻米師傅。

當時，疊蓆行的生意興隆，電力公司、警察局或學校等公家機關做室內鋪設時，一律都使用榻榻米來當作地板材料，因此一旦拿到這種大訂單，即使店裡有十幾個師傅日夜趕工，都還忙不過來，可以想見當年疊蓆業繁榮的光景。

製作榻榻米最基礎的功夫，就在於製作基底的「草墊」，疊蓆行會向固定合作的農

1. 草墊切得好壞與否，端看榻榻米師傅的技術夠不夠純熟。
2. 傳統的草墊是以稻草製作。
3. 榻榻米滾邊的飾帶可看個人喜好自由選擇。

家收購稻草，將稻草整理乾淨並壓密後，以粗製的針線穿綁緊實，成為一塊塊的草墊。

由於整理草墊時會灰塵飛揚，稻草上的毛屑也會造成皮膚、鼻子乾癢，因此這辛苦的工作都是交由學徒來處理。幸好現在整理草墊的步驟早已用機器取代，且機器製作的草墊穿綁間距整齊又美觀，同時也更強韌耐用，替這項傳統工藝加分不少。此外，由於草墊會吸收濕氣，因此下方還會墊上一層特殊的塑膠紙，不但防潮也能防止稻草掉落。而現在最新的榻榻米更進步到使用特製的泡沫塑料以及甘蔗板來取代過去的草墊，不但沒有受潮的問題，也更加耐用。

魏善珠拿起一疊草墊，鋪放在傳承三代的百年木架上，拿起日製純鋼鋼刀，緊靠著作為標線用的鋁條，「唰、唰、唰」來回兩三聲，厚達五公分的草墊立刻應聲剖開，邊緣整整齊齊，沒有一根多餘的稻草唐突地竄出來。「做榻榻米最困難的，就是剖草墊，旁人看起來好像沒什麼了不起，但是要剖得又直又漂亮，不但手腕要有勁，下手也要快、狠、準，想要出師沒有別的訣竅，就是不停的練習、練習再練習。」魏善珠一邊說著，手上拿的鋼刀又換了一把，沉甸甸地，跟方才使用的那一把只有刀身的面積不同，刀柄的長度大小卻都一模一樣。

原以為刀身設計的不同，是為了因應不同的裁切部位，但魏善珠卻笑著說：「這三把刀原本是長得一模一樣啦！最小的這一把因為用最久，所以磨到只剩下現在這樣了。」原來「工欲善其事，必先利其器」這句話，對榻榻米師傅來說是再貼切不過了。

因為裁刀是工作時最重要的工具，關係到草墊是否能裁得順手、俐落，所以每一把刀具

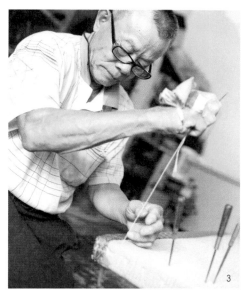

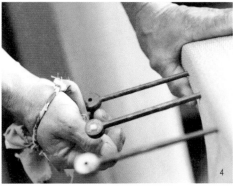

都從日本原裝進口，刀體為全鋼鑄造，不像一般的廉價刀，只有在刀口的部分才使用鋼材，所以如果刀具鈍了，只需再磨一磨便能繼續使用，也因為如此，一把看似簡單的刀具，每把都要價上萬元，難怪榻榻米師傅每當結束工作時，第一個總是先收刀具，因為「吃飯傢伙」可是身價不菲呢！

機器製作品質更精良

榻榻米草墊的密實度、重量會影響價格，而蓆面及飾帶的花色，則是看客人的喜好自由選擇。魏善珠說，過去大甲草蓆興盛時，他們也會使用大甲蓆來當作蓆面，不過現在榻榻米的蓆面幾乎都已經使用機器製的草蓆了。而被機器取代的，還有榻榻米縫紉機

1. 魏善珠接受來自全臺各地的訂單，提供各種客製化訂作服務。
2. 有了機器的協助，製作榻榻米變得更快且更耐用。
3. 轉角的處理一定要老師傅親手縫製，無法以機器取代。
4. 使用日本特製的鐵釘，等距離固定蓆面位置。

的開發。魏善珠九、十年前從日本購入這部機器後，發現機器縫製的邊線不但整齊，也很牢固，而且速度幾乎是手工的十倍之快；不過機器只能處理直線的部分，轉角的縫製還是得靠老師傅的手，一針一線地來回縫好。即使有了機器的代勞輕鬆許多，但魏善珠還是因為多年來都親手製作草墊、手縫飾帶，雙手長期使力的結果，讓他的指關節變得其大無比。魏善珠那關節猶如老薑般粗大的雙掌，正是老師傅數不盡辛勤勞碌的證明。

網路行銷打開新出路

雖然大部分的人都覺得榻榻米已是夕陽產業，但魏善珠認真執著在自己的崗位上，讓最能夠貼身觀察父親的女兒首先被感動，於是她透過網路把父親的手藝介紹給大家，讓喜愛這項傳統工藝、欣賞榻榻米特有氣質的同好，也能擁有手工製作的榻榻米。透過網路的傳播，三友疊蓆行的業務又繁忙了起來，現在魏善珠每個月平均要做上一百多件的榻榻米，並用貨運送到全臺各地。傳統產業靠著現代科技也能重新找到出路，這是六十八歲的魏善珠始料未及的。

「雖然現在大家喜歡睡床鋪，我還是習慣睡榻榻米，貼著皮膚涼涼的，聞著鼻間香香的，那就是最好的催眠劑了。」魏善珠撫著親手製作的榻榻米，訴說著他對榻榻米不曾改變的由衷熱愛。

職人小檔案　三友疊蓆行　魏善珠
地址：臺中市東勢區豐勢路150號（全聯福利中心對面）
電話：04-25870215、0911-870215、0960-715332

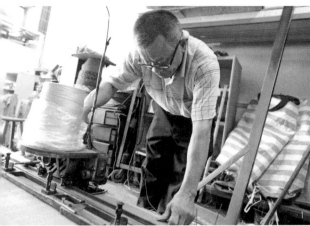

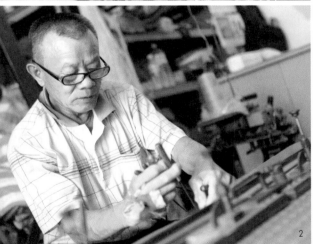

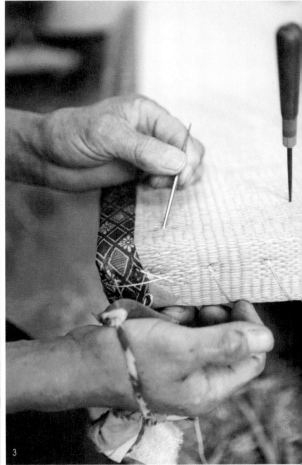

1. 有了榻榻米專用縫紉機，讓縫製速度比純手工快了將近十倍以上。
2. 不論固定蓆面或飾帶，都要用特殊的釘子。
3. 由於榻榻米的厚度紮實，因此縫製時相當費手勁。

08

踢踢踏踏 走出中華風

陳仁程推動木屐時尚革命

「木屐不是日本人的東西喔！」

陳仁程拿起一雙鞋跟高達十公分的「棕屐」展示在我們面前。

原來，我們臺灣本來就有屬於自己的木屐文化！

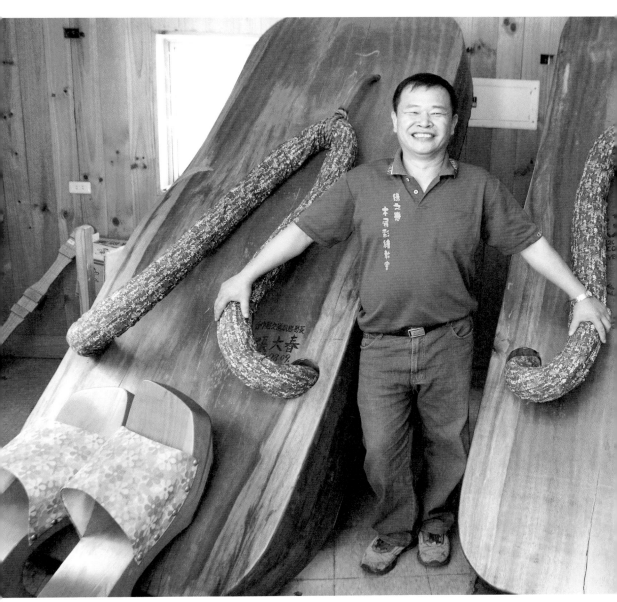

■ 陳仁程製作了一雙重達1,380公斤、全球最大的木屐。

在豐原區東豐自行車綠廊旁經營「綠之戀木屐彩繪教室」的陳仁程，說起話來總是妙語如珠，很會帶動與客人間的互動氣氛，而看不出來的是，今年五十二歲的他，竟然是個擁有三十多年木屐製作經驗的老師傅。

「剛開始我也沒興趣，沒辦法啊！爸爸做，我們三個兄弟就跟著一起做囉！」陳仁程瞇起眼睛開懷地笑著，而這瞇眼的動作，其實是因為從事木屐製作這三十多年來，為了躲開刨起飛揚的木屑，早已改不過來的習慣動作。

源自中華 日本發揚光大

由於曾為日本的殖民地，加上東洋文化早已融入了臺灣人的生活之中，因此多數人只要提起木屐，就不約而同地想起日劇《阿信》女主角腳下那雙會發出「踢踢踏、踢踢踏」聲的陽春版木屐，或者是現代偶像劇裡，日本女性穿著浴衣去看煙火的精緻版木屐等相關場景。但對於十四歲開始就因為父親陳江河的關係，而日與木屐為伍的陳仁程來說，穿木屐可不是日本才有的文化，臺灣也有屬於自己的木屐，談起木屐的由來，絕對與中華文化脫離不了關係。

陳仁程說，在中國的歷史上，春秋時代就已經有了穿著木屐的記載，一直到了漢朝、唐朝乃至清朝，木屐都曾在民間流行過。而臺灣早期由於民生物資缺乏，穿鞋是件奢侈的事，一直到了日據時期，常民才以木屐作為主要且具有社交禮儀的穿著用鞋，雖

然受到日本文化的影響，但臺式木屐與日式木屐卻在外形上有著明顯的差異。

木製棕屐　漁販專屬高跟鞋

「臺灣人的木屐叫作『柴屐』，是用質量較輕且不易腐爛的山黃麻木或梧桐木製成鞋底，並用棕櫚樹的纖維搓繩製作鞋面與綁帶，再與下方的木製鞋身繫在一起，就是最原汁原味的臺灣柴屐。」陳仁程說，這種柴屐的特徵在於高達十公分的鞋跟，之所以會把鞋跟做得這麼高，可是和因愛美而穿高跟鞋的心態不一樣；需要穿棕屐的人，大多是在市場工作的魚販，當清洗漁獲時必須反覆的沖水漂洗，為了避免腳部長期浸泡在水中導致皮膚潰爛，因此才做出如此高的鞋跟，且棕櫚鞋面在乾燥時觸感雖然粗糙，然而碰

1. 「臺灣男子漢」的木屐造型較日本款的更為圓弧。
2. 傳統木屐經過改良後也能變得現代又時尚。

水之後卻會變得柔軟且服貼於腳背的弧度，走起路來既舒適又省力。這種善用天然素材特質的巧思，正是先人所展現的生活智慧。

只是，由於編織棕櫚屐帶的手藝逐漸失傳，加上造型、功能不受日本人青睞，因此柴屐逐漸在市場上消失，到後來才發展出所謂的「男子漢」木屐，其夾腳的款式可說是混合了日本血統所產生的「木屐混血兒」。陳仁程說，男子漢木屐雖然和日本男性所穿著的木屐看似雷同，其實鞋身的造型還是有所差異：日本男性所穿著的木屐四角較方正，臺灣男子漢木屐的邊角修飾得較為圓弧。而臺灣女性當時所穿的木屐，則是在木頭鞋身的上方加了一塊透明或紅褐色的塑膠皮，沒有所謂流不流行或其他選擇，清一色就只有這兩種基本款。

談起父親陳江河投入木屐製造的過往，陳仁程說：「一切都是為了『顧巴肚』啊！」陳江河家境不好，原本只是一個幫農家放牛吃草的小農工，但因為收入微薄，無法照顧家計，又看不到前途，在和父母商量過後，決定逃工到外地親戚家學做木屐。

在當學徒的日子裡，陳江河除了要學手藝，生活中的空檔還要打理師父的起居雜事，如燒開水、鋪棉被等，不可有任何懈怠，三年六個月的學藝生涯過得很辛苦，不過為了學習一技之長，好在將來可以創業讓家人過好日子，陳江河認為這些苦是值得的。

出師之後，陳江河磨練了幾年，正準備大顯身手，才夥同朋友在埔里山區開木屐工廠之際，不料卻遇到淹大水，使他們準備的木料統統付諸東流，原本不寬裕的資金更周轉不過來了，創業夢碎，陳江河只得結束木屐工廠，到舅公開的木材店「吃人頭路」。

沉潛多年，陳江河仍忘不了創業，利用辛苦積攢的資金，最後還是回到家鄉神岡開了木屐工廠。

當年在木屐製作還未機械化的年代，陳仁程的父親總是用著木屐專用的特製刨刀，以微突的刀面刨下一片片的木屑，刨的時候不但要注意木屐鞋面與鞋底的弧度，還要把邊邊角角修得光滑細緻，且刨製時最忌無法一刀到底，「出鎚」的結果，就是鞋面會出現一道道的線條，既不好穿也不美觀。

陳仁程坐上斜面工作檯，將木材放在低處，人坐在高起處，用腳趾抵住木頭，拿起刨刀一片片地刨塑木屐的雛形。這個動作看似簡單，但不消幾分鐘，陳仁程已是滿臉大汗淋淋。「做這個不容易啦！又花體力又需要『眉角』！」陳仁程擦了擦身上如雨的汗水，要我們親手試試，果然，一下子不是刨刀飛出，不然就是木屐跑位，連一片完整的木片都刨不下來。「要用全身的力量下壓，再用手腕的力量控制刨起的弧度，而且別忘

1. 陳仁程在原木上繪製木屐的版形。
2. 有了代鋸機的輔助，製作木屐變得更快速有效率。
3. 復古木屐經巧思改良變身成高跟木屐手機座。
4. 使用代鋸機必須利用手腕巧勁，才能鋸出完美的弧度。

了腳趾要緊抵住木塊，這樣木塊才不會跑掉。所以以前木屐師傅雖是做鞋子的，但其實他們根本就是赤腳在工作；因為赤腳才有阻力，才能把木塊抓牢在固定的位置上啊！」

求新求變 復古時尚兼顧

由於對手作木屐的技藝再熟悉不過，因此當木屐製作以機械化生產後，陳氏父子也很快上手，但由於臺灣木材禁伐，因此現在所生產的木屐已經改用紐西蘭進口的松木。

陳仁程解釋，松木的好處在於質輕、好走，假使木屐太重，容易得「腳風」，就是所謂的關節炎或關節受損，而松木做成的木屐，重量一般都不超過二兩，雖輕卻穩，且為了因應現代地板大多是貼瓷磚或石英磚之故，陳仁程還將傳統木屐改良，在鞋底加貼防滑鞋墊，如此不但可以減少行走時發出的叩叩聲，還能防滑，一舉兩得。

陳仁程說，現代製鞋業突飛猛進，各種新款式、新材質不斷推陳出新，但木屐之所以從來不曾在這個行業裡消失，除了它確實擁有涼爽、好穿、耐用的特性之外，其復古氣質，更是用時間累積出的不朽價值。因此，為了讓更多年輕人認識這門傳統工藝，他不但將木屐的款式年輕化、精緻化，還研發了更符合人體工學的新鞋型、舒緩下背疼痛的功能木屐，並將木屐作成吊飾、手機架、鑰匙圈等，同時在東豐自行車綠廊旁經營木屐彩繪教室，讓遊客可以實際參觀木屐的製作過程，親手彩繪木屐，並從參觀學習中，重新認識木屐、了解木屐，進而把這項工藝帶到生活裡，感受素樸自然的木屐之美。

職人小檔案 綠之戀木屐彩繪教室 陳仁程
地址：臺中市豐原區朴子街196-1號（東豐自行車綠廊豐原起點旁）
電話：04-25120536、0936-268955
營業時間：六、日及例假日 9:30～18:30，平日須事先預約

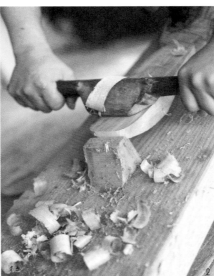

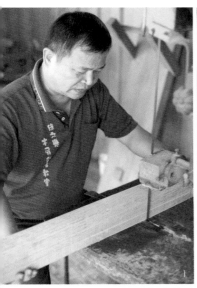

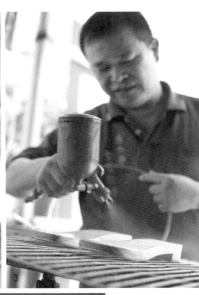

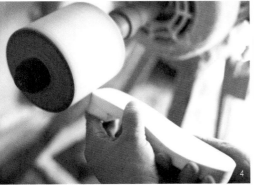

1. 現在的木屐大多使用進口松木作為材料。

2. 過去在刨製木屐時必須使用特製的刨刀。

3. 在木屐表面噴灑亮光漆可常保清潔、不產生足印。

4. 木屐的邊角也必須磨光才完整好看。

5. 固定鞋面是製作木屐的最後步驟。

09

延續粿印新生命

鄭永斌復刻不一樣的傳統

打開一只豔紅色的喜餅鐵盒，

一張張的刻花紙版堆疊在鐵盒內，

「離鄉背井去高雄當木工學徒，

那一年，我十八歲……」

泛黃的紙卡、原子筆來回橫劃的無數痕跡，

彷彿正訴說著鄭永斌年輕時的奮鬥故事……

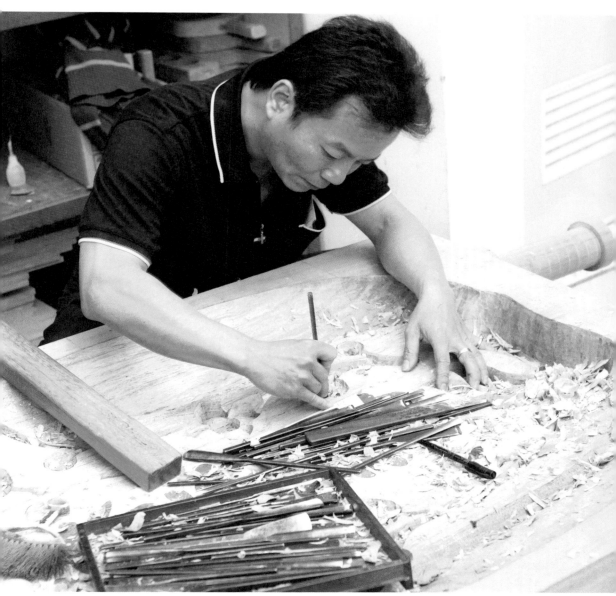

■ 鄭永斌正親手雕刻客家文化委員會訂製的一百二十斤粿印。

「我知道自己『憨慢讀冊』，又有小兒麻痺，所以一定要學一技之長，才能生存下去！」從小就勇敢正視自己身體的缺憾，再用百分之兩百的專注學習，超越生命本身的限制，讓今年五十三歲的鄭永斌不但是全臺首屈一指的粿印師傅，同時也是臺灣目前僅存、唯一以刻製粿印為業的職人。

來到位在臺中市太平區的一條小巷弄，才一走進巷口，各種機械敲打的聲音不絕於耳。在彷如家庭代工廠的社區一角，有誰知道，這不起眼的小巷中竟藏有個製作出全臺灣最精美、最專業的各式傳統糕餅模具的所在，更是鄭永斌製作並收藏近千個粿模的秘密基地。

離鄉背井學習木刻技藝

「我是年尾囝仔，又因為小兒麻痺，比人家慢上學，所以從雙十國中畢業的時候已經十八歲了。」鄭永斌自言道。他雖是道地的臺中孩子，家人也都住在臺中，可是因為知道自己有行動不便的缺陷，因此國中畢業後，他便透過臺中國民就業輔導中心的介紹，離鄉背井到高雄師從郭文興師傅學習木門雕刻，自此踏入木刻技藝的領域。鄭永斌記得，當時的師徒制十分嚴謹，剛入行的學徒第一件要學的事就是「磨刀」。所謂「工欲善其事，必先利其器」，刀具的好壞與雕刻的優劣息息相關，且在磨刀的過程中，學徒不但能熟悉刀具的質地與鋼性，也是為日後自製特殊刀具的功夫打下基礎。

一直以來，鄭永斌就對於「藝術」或「技藝」有著天生的直覺與熱情，因此他在學

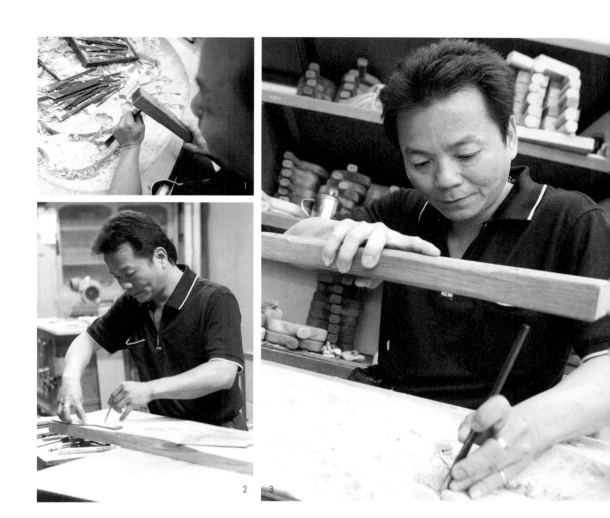

1. 印模的刀路要明顯、外翻，糕餅師傅使用時才容易脫模。
2. 鄭永斌正在選好的木料上進行取樣工作。
3. 雕刻模具的領域廣闊深奧，讓鄭永斌始終保持學習熱情。

徒生涯中從不曾感到辛苦，不論是單調的磨刀，或者鎮日與紛飛的木屑為伍，甚至熬夜趕工後的筋疲力竭，都不曾澆熄他對木雕的理想，甚至在離開第一份工作後，依舊輾轉到三義從事木雕，以及到大溪從事神桌與廟宇雕刻的工作。

鄭永斌說，對於一個木雕師傅而言，能到寺廟內參與廟宇整修，是最具有挑戰性、同時也最有成就感的工作，但整修廟宇卻沒有辦法給人穩定的生活，哪裡有工作就得往哪裡去，就像游牧民族一樣得四處流浪，工程小則停留約三到五個月；若是工程較大，甚至得留個幾年都有可能。為了替將來的生活著想，鄭永斌決定回到自己的故鄉——臺中，並在偶然的機會之下應徵了與木雕相關的模具製作業，這一做不但做出了興趣，更在二十六歲那年出師創業，成立「沅豐食品模具行」。

以藝術創作層次看待粿印

從雕刻木門、神桌、木雕、廟宇，轉而投入食品模具製作，對鄭永斌來說，工作上的磨合期非常短，因為「一樣通，百樣通」，鄭永斌不但早就擁有紮實的木雕基礎，加上他對工作的要求一向十分嚴謹，因此模具雖屬生活用品，但他依舊以藝術創作的層次來看待，每一刀、每一鑿，除了要求線條精準之外，更要具有美感，並在傳統的圖樣中求取變化。因此，鄭永斌除了可以因應客人要求複製相同的模具，更能為客戶量身訂作專屬的模具。

中式糕餅的模具可以分成粿印、糕印、餅印、糖印四大類。粿印一般用來製作紅龜

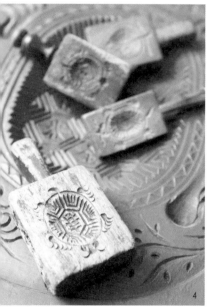

粿，是目前大家最熟悉也最常見的一種；糕印、餅印大多由糕餅業者訂製；糖印則因為糖果市場早已轉變，沒有手工製糖的需求，因此在一般民眾的生活中格外少見，目前除了藝品店還看得到，也只有私人收藏者家中或有珍藏了吧！

製作模具的材料，主要以烏心石、樟木、檜木等木材為主。烏心石的木質較硬，耐敲擊，因此需要敲打脫模的餅印、粿印，大多選用烏心石來製作；樟木因為有彎曲的木質紋理，可以視模具特殊需求選用；糕類點心因不需要捶打脫模，所以除了可以選用質地較軟的檜木製作模具之外，還可以用陶或瓷來製作。由於從事模具製作的關係，鄭永斌從民國七十八年起開始收藏粿印、食品模具，至今已經累積將近一千個模具。

從鄭永斌的收藏品裡能發現，模具除了以木、陶、瓷製作外，甚至還有石材、磚土以及金屬等材質，每一種材質的特性各有不同，而鄭永斌雖只專注於木材模具的製作，但卻不減其搜羅各式各樣材質、種類模具的興趣。對他而言，傳統模具不但是他一輩子熱愛的工作，也早已成為他生活、生命中的一部分，再也無法切割。

1. 鄭永斌至今仍收藏著他第一份工作所使用的門雕紙版。
2. 「工欲善其事，必先利其器」，刀具的好壞與雕刻的優劣息息相關。
3. 鄭永斌收藏了近千個模具。
4. 烏龜、龍鳳、花果等寓意吉祥的圖樣，都是粿模常見的雕紋。

追求完美堅持做到極限

模具製作的流程大致需經過圖面設計、外型取樣、刨花、雕刻等步驟。圖樣的設計，固定式樣的公版稱為「大色貨」或「大式貨」（註：臺語發音裡，兩者音、意都可通），例如禮餅用的龍鳳圖紋、鴛鴦戲水、祭祀用的魚糕印等，大多有固定的花樣可取用。除此之外，雞的雕紋象徵「起家」、「興家」之意；層層交疊的圓圈圖紋，象徵財運連連，或有子孫綿延的吉祥寓意；若是刻上蝦子，則因為蝦子有殼如甲，代表「登科甲第」；多產又善於跳躍的鯉魚，則有祝吉求子或魚躍龍門的讚譽。

鄭永斌一邊細說雕紋的象徵寓意，一邊順手整理起那一個個整齊掛在牆面上的粿印、糕印，一下子對調模具的位置、一下子調整吊掛的高度，一絲不苟的職人態度完全展現在這些小細節上。「可能就是人家說的龜毛吧！」經過提醒，鄭永斌這才發現自己忍不住在模具的擺設位置上「動手腳」，只為了讓攝影師拍出最好的效果，而他也不掩飾地自嘲，他就是有某些莫名的堅持，堅持工作間要物歸原處，堅持收藏間要一塵不染，堅持雕花就是要有多少的深度、多彎的角度，堅持要做到他所能做的能力極限，堅持他一貫的「堅持」。

因為這樣的工作態度，加上無可挑剔的做工品質，讓鄭永斌即使不用站上第一線招攬客戶，也因為大盤商肯定他的能力，常將他引薦給有需要特製模具的糕餅業者，而給了他許多不同的試煉機會；他曾經雕製小白宮餅印、光碟餅印，甚至連Hello Kitty、口

職人小檔案　沅豐食品模具行　鄭永斌
地址：臺中市太平區大興15街22號
電話：04-23935857

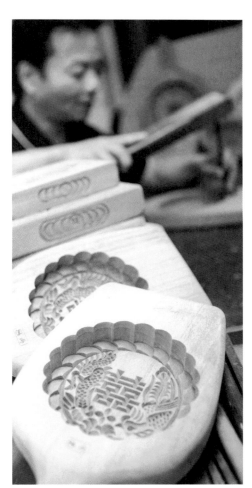

■ 每年過年前婚嫁喜慶特別多，喜餅模具的訂購量也大增。

袋怪獸等卡通圖案，竟也都曾透過鄭永斌的巧手，刀刀入模，躍入傳統印模的世界。

做好現在替未來打基礎

「一支好模仔，堪用一世人」，過去，鄭永斌認為模具就應該走傳統的路，鑽研前人的刀法，發揚傳統雕紋之美；然而經過歲月的洗鍊，加上收藏模具之後的深刻感動，他反而變得豁達開闊。「每一個時代都有不一樣的故事、不一樣的背景，所以我們把『現在』做好，就是在替『未來的傳統』打地基。」鄭永斌說，只要市場還在，他依舊願意癡傻地一刀一鑿，延續粿印新生命。

10

一簍棉 千斤重

一床好棉被 溫暖三代人

「現在被子的選擇真的很多，什麼材質都有，

可是蓋來蓋去，我還是最喜歡棉被，

蓋在身上暖和、暖和，

還有棉花才有的氣味，

感覺整個冬天有了這床棉被，一點兒都不冷了。」

手工棉被職人柯垂根如是說。

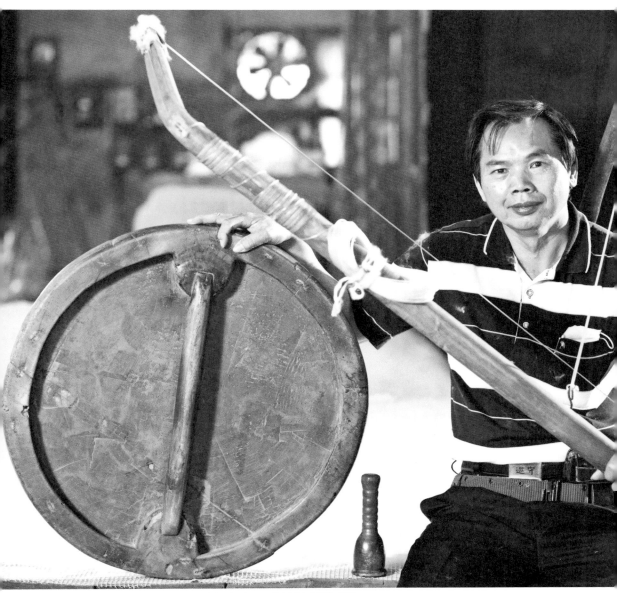

■ 父親留給柯垂根的棉弓與掄斗，他一直使用至今並保存良好。

「嗡！嗡！嗡！恰！恰！恰！」彷彿拉弓般鏗鏘有力的迴震聲，細細一聽，又似乎是原住民文化裡，與口簧琴般雷同的樂音。而這具節奏、有點威風、又帶著規律嚴謹的聲音，無法想像竟是來自那輕飄充盈的純白棉花團裡。

臺灣是水果之鄉，出產不少優質水果替臺灣賺進許多外匯，這是眾所皆知的事，然而卻鮮少有人知道，過去農業發達的時代，連棉花，臺灣都能自產自足，其中，位於新社區的大南里，由於種苗改良繁殖場就設立於此，基於地緣關係，讓大南里成為中部最重要的產棉地區之一。

輕盈棉花　扛起生活重擔

今年才五十七歲，卻有著四十四年製作手工棉被經驗的柯垂根，回想起當年大南里的光景，「短短的一條街上，就有七家手工棉被店，每天從早到晚，都可以在街上聽到那『嗡！嗡！嗡！恰！恰！恰！』的彈棉聲。」而且每家店的業務之繁忙，都還需要請到四、五個以上的師傅一起工作，才消耗得了源源不絕的訂單。

當時為了分攤家計，十三歲起就跟在父親身邊當起助理，同時也是學徒的柯垂根，並沒有因為是「頭家囝仔」而有比較輕鬆的待遇，他和所有的師傅一樣，每個步驟都得事必躬親，從開棉、鋪棉、壓篩、牽紗、掄紗……所有的過程都必須學，而且都要做得熟稔，才能在人力可能突然短缺的情形下立刻遞補，而不影響出貨的進度。

2　　　　　1

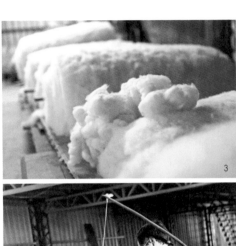

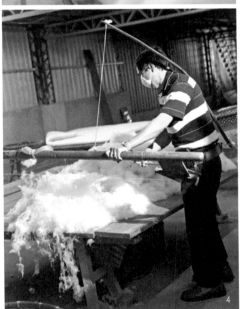

「做棉被其實不會很難啦！但就是很耗體力，要有耐心，而且免不了會有一點職業病。」從柯垂根全程戴著口罩，只有在開口解說製作過程時才會微微拉低口罩的這個小動作，不難觀察出看似輕柔、細如飛羽的雪白棉絮，對操作者健康的影響，其實是種日積月累的慢性傷害。

柔柔纖維　巧勁彈出蓬鬆感

將略帶微黃的棉花團撕開，透過光線，絲絲纖維在逆光之中交織著千絲萬縷的綿密。「其實臺灣自己出產的棉花，品質真的非常好，可惜不符合經濟效益，種一分地，大概只能收入一、兩萬塊，所以現在的農地都改種水果了。」柯垂根語帶惋惜地說。而

1. 利用棒槌敲擊棉弓所產生的震盪，可打散棉花產生蓬鬆的效果。
2. 掄斗捻紗的步驟，現在已可以用機器取代人工，讓師傅省力不少。
3. 位於新社區的大南里，原是中部地區的棉花盛產地。
4. 開棉的過程是利用棉弓拉張時所產生的震盪，將棉絮打散、打鬆。

現在使用的棉花，大多是進口的美國棉或埃及棉。柯垂根認為，埃及棉的品質又比美國棉更高一等，不但纖維比較長、有彈性，做成棉被的蓬鬆度、保暖度，都勝過來自其他地區的棉花；不過得靠經驗累積才較容易判斷，否則一般消費者很難分辨這些細節上的差異。

過去開棉的步驟，全憑一個人、一把棉弓，大約耗費三至四個鐘頭，才能把一條六尺七的長棉被所需的棉花用量開棉完成，但現在人工貴，又沒有年輕人願意走入這辛苦的行業，因此不得不用機械來輔助。而開棉的步驟，最主要的就是把一朵朵的棉花彈開成棉片，且要彈得蓬鬆、均勻、柔軟，如此製作出來的棉被就會輕盈、保暖，經久耐用不易破損。

柯垂根拿起父親傳承給他的棉弓，將腰帶纏繫在腰部，一根竹擔直伸過頭，在繩子的前端綁繫著的正是那把棉弓。柯垂根說，要操作棉弓唯一的要領就是「手肘伸直」，如此才能靠著腰背的力量固定棉弓的位置，利用右手持拿的棒槌去勾敲弓繩，利用弓繩的彈力迴震將棉花彈開；而敲搥的時候，要由下往上慢慢地帶起，速度均勻、手勁輕巧，如此彈出的棉花就能鬆軟均勻。

陽光氣味　包容飽滿溫度

待棉花彈鬆之後，接著就要以竹篩壓實棉被的厚度。「棉花彈開後卻要再次壓實，那之前的步驟不就白做工了嗎？」柯垂根解釋，把棉花壓實跟壓密其實是不一樣的。壓

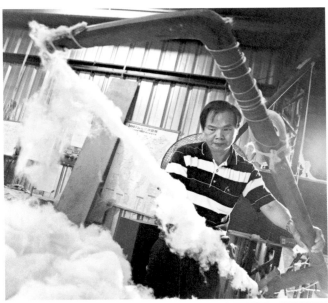
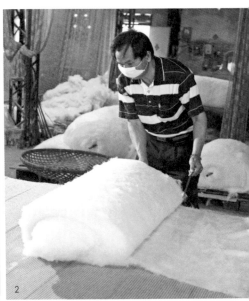
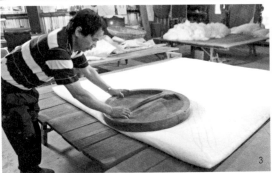

1. 做了四十多年的手工棉被，柯垂根彈起棉花來依舊毫不馬虎。
2. 棉花被處理成一捆捆的棉捲後，就可層層堆起所需的棉被厚度。
3. 掄斗捻紗必須借力使力，鋪棉才會均勻，操作者也更能事半功倍。
4. 手工棉被職人柯垂根與棉被為伍四十多年，最擔心這門手藝逐漸失傳。

實後，棉被有重量，且鋪棉均勻，蓋起來才會溫暖舒適。這跟棉被用久了吸收水氣後，變得僵硬、不鬆軟有著極大的差別。

傳統純棉被一旦吸收了空氣或人體散發出的水氣，使被胎變得沉重僵硬無法貼合身體時，就會降低保暖度與柔軟度，此時，只消要將棉被拿到太陽下曬一曬、拍一拍，即可重新恢復棉被的溫暖與柔軟。而棉被經太陽曝曬過的味道，更是大多數人都難以抗拒的「療癒系氣味」，那是一種有溫暖、有溫度，一種被呵護的氣味。

將一層層的棉花鋪好之後，緊接著就是將棉紗鋪上。過去鋪棉紗的步驟需要兩名師傅以對向交錯的方式來牽紗，以固定棉花棉絮，但現在因為有了織造好的網狀棉紗，因此可以直接採用鋪上，效果一點兒也不輸給人工牽紗，甚至更為一致平均。等到棉紗鋪好、固定之後，再來就是以掄斗輕壓在牽紗紗線的棉花上，棉花和棉紗之間因為摩擦力的關係，棉絮會裹住紗線，臺語稱為「起珠」，透過這個步驟，就可以達到固定棉花的效果。

柯垂根說，掄斗捻紗的時候，不能用蠻力推動掄斗，必須從腰部帶動身體，加上掄斗的重量，借力使力，順著同一個方向掄轉才會省力，被胎的品質才會好。而在掄斗捻紗的過程裡，商家會用紅紗線將店鋪名稱或代表商號捻入棉紗中，而柯垂根的「伸錦華棉被行」，則以胡蘆標來代表商號；顧客若拿著舊棉被來要求重整或補修，店家一眼就可看明白是否為自家出品的棉被，這不但代表了商家的信譽，也是最傳統的「客戶維修卡」。

職人小檔案　伸錦華棉被行　柯垂根
地址：臺中市新社區大南里中和街二段305號
電話：04-25819077

手藝傳承　期待新手接棒

在全盛時期，大南里的七家手工棉被行不但要應付處理全村的棉花產量，更有從外地運來的棉花等著這些專業手工棉被師傅協助處理、製作。然而，抵擋不住棉織工業的發展速度，加上羽絨被、蠶絲被、羊毛被，以及各種號稱可水洗、防塵蟎的科技纖維被紛紛上市，在寢具市場上攻城掠地，瓜分整個消費市場，使得傳統手工棉被的市佔率越來越低。

不可諱言地，手工棉被一天最多只能生產兩、三件的速度，確實十分不符合時間與成本效益，但這些缺點卻也是優點，因為唯有慢工，才能出細活；細活，才會讓人產生珍惜感，才能感受到純手工的價值。柯垂根語重心長的說，只要他還有體力，就會繼續做下去，如果有年輕人願意承接這門手藝，他也非常樂意傳承下去，讓手工棉被的溫度，永遠溫暖著每個需要它的人。

1. 用竹篩壓實棉被的厚度，可達到鋪棉均勻及保暖的效果。
2. 僅用一根紅棉繩就能排成雙喜字樣，是柯垂根從父親那裡學來的絕活。

11

不老頑童 張文雄

童心未泯 打造童話王國

「嘎啦〜嘎啦〜嘎啦〜」的聲音忽地響起，

張文雄悠悠轉動竹蟬，

孫兒們一聽到阿公又要開始「變鬼變怪」，

全都一湧而上，不知道又有什麼拿手好戲可瞧！

這是張文雄，今年七十二歲，

卻是村子裡最知名的「老小孩」。

■ 一條棉線、一個瓶蓋，在張文雄手上立刻就可變身復古童玩。

張文雄，人稱「張拔」（張爸），從讀音裡就聽得出來，張文雄很得年輕人的喜歡；來到古稀之年的他，非但沒有老人家不自覺倚老賣老的習氣，反而開朗、樂觀，觀念先進得很。但他最近也有點苦惱，因為，鄰居媽媽總會碎唸家裡的小孩：「你去張拔那裡做什麼？年紀差那麼多，到底有什麼話好講？」張文雄忍不住苦笑了一下。

艱困歲月 發展出實驗精神

民國三十一年，張文雄出生的年代，臺灣還處於日據時期，當時人民的生活普遍貧困，而張家原有的土地因被日本政府強制徵收，經濟更顯拮据。

是懂事，也是迫於現實，小學畢業後，張文雄隨即進入鑄造金飾的行業當起了小學徒，但當年買得起金飾的人不多，所以僅能做些基本款式的金飾鑄造，變化不多，這對喜歡嘗試、充滿實驗精神的張文雄來說，沒有挑戰性就沒有熱情，因此他轉而到紡織廠去學機械維修，這份工作雖然為時不久，卻替張文雄打下了根基，讓他對機構構成、力學等知識有了最初的認識，並發現自己在這方面的天分。

退伍之後，張文雄開始了他的創業生涯。設立的鐵工廠，主要業務為設計製作客戶需要的各種生產機械，張文雄不但是工廠的頭家，同時也兼任研發、設計、行銷、業務等各種工作，著著實實是「校長兼撞鐘」的全能老闆。就在事業發達之際，也因張文雄個性豪爽、交友廣闊，後來甚至出任豐原地區的賽鴿協會會長，而且一當就無法卸任。

「大家很挺我，我是很感動啦！但有時候裡面出入的份子太複雜，我也不喜歡，所以才會搬到石岡來。」張文雄搔了搔他剪得俐落的頭髮，笑說自己雖然學歷低、識字不多，但有「孟母三遷」的精神，希望孩子接觸比較單純、健康的生活，才不容易學壞。

移居客庄　興趣竟成職業

客家人的團結眾所皆知，但當初舉家搬遷到石岡的張文雄卻沒想過，原來那時，客家人和閩南人之間還是有頗大的隔閡存在。幸好張文雄個性四海，容易與人結交朋友，因此在客家庄裡張家一口子雖屬異類，但過不了多久，庄內的人卻一一被張文雄的真性情所「收買」，張家院子更成為鄰里聚會、閒聊的最佳場所，也在此因緣際會下，張文

1. 小時候貧困的生活，造就張文雄一雙萬能巧手。
2. 熟能生巧，張文雄不消幾分鐘就可以完成一支竹蟬。

雄認識了救國團的朋友，意外發掘張文雄製作童玩的天分，使他從此成為石岡地區最有名的「童玩職人」。

現代的孩子很幸福，由於家裡孩子少，每個孩子都是寶，要什麼就有什麼，但對於苦過來的張文雄來說，「小時候哪有什麼玩具！要玩，就自己做啊！」物質的貧乏雖然讓人看似生活辛苦，卻也激發了各自的想像力與創意，張文雄就在「要就自己做」的童年裡，磨練出對大自然的觀察力、對素材的熟悉度。因此，當朋友借用家裡的場地開會時，張文雄就利用竹子、鐵圈、木頭做些小玩意兒哄騙朋友帶來的小孩、小孫子們，讓這些小朋友從原本的吵著要回家，變成了不想回家，因為他們要和「最酷的爺爺」張文雄一起玩。

嗡嗡竹蟬　簡單結構好巧思

友人意外發現張文雄的長才後，從此每當石岡的社區大學或學校舉辦課外教學時，就會邀請張文雄去指導大家製作童玩，其中，「竹蟬」不但簡單易學，又能引發小朋友對基礎物理、共鳴形成的興趣。張文雄拿起竹蟬連續轉動，「你聽，現在是蟬叫聲，但等一下會變成水蛙叫喔！」當張文雄左手拿竹筒，右手輕慢轉動竹桿子時，那嗡嗡鳴鳴聲，確實像極了夏日晚間水塘裡陣陣傳來的青蛙鳴唱。「其實也不一定要用竹管，只是我試過了，這個聲音最像、最好聽，又環保。」

2

1

3

張文雄把竹子鋸成約三公分長的管子，拉開紙膠帶剪成一張張方形，再將竹管放到紙膠帶上，以手指用力按壓，使竹管與膠帶完全貼合，剩下皺褶的部分再用膠布捆緊。

接著用竹牙籤在紙膠帶中間刺穿一個小洞，穿過事先準備的釣魚線，再將釣魚線捆綁在衛生筷上，如此一來，一隻叫聲維妙維肖的竹蟬就大功告成。

張文雄說，傳統童玩原本就取材於生活之中，所以材料準備容易，結構也很簡單，但要做得比別人好，還是只有那句話，就是「魔鬼藏在細節裡」。例如釣魚線的長短要多少？繩子綁在筷子上的鬆緊度要如何拿捏？怎麼綁？這都是他一試再試，才實驗出最逼真的蟬鳴效果。此外，由於童玩都是給小孩子玩的，所以張文雄特別注意安全問題，

1. 張文雄創立的木工廠也生產一些新奇有趣的木工DIY半成品。
2. 直到現在，張文雄的童玩依舊不停進化，不停地創新再創新。
3. 童玩職人張文雄，是全村裡最受小朋友歡迎的孩子王。

像是衛生筷的末端、竹管的邊緣，他一律修成圓弧，生怕小孩子一不小心傷了自己；如果給更小的小朋友玩的竹蟬，張文雄就改用塑膠免洗杯來替代竹管，這樣即使小朋友不小心敲到身體或頭部，都沒有任何危險疑慮。

系列童玩 挑戰玩家腦袋

正是如此的細心，讓張文雄的傳統童玩大受歡迎，不但安全、環保、有趣、容易上手之外，張文雄取材自中式傳統建築「榫接」技術所開發製作出的魔術方塊、智慧積木，更能考驗玩家的思考邏輯與立體概念，而這系列童玩甚至還開發出第二代、第三代來，每一次的精進，除了挑戰玩家的腦袋，也是張文雄對自己的期許。「有進步才好玩呀！」張文雄呵呵地笑開了臉，童年時苦過來的他，如今卻在六、七十歲時重拾當孩子的樂趣，在他的笑臉中，展現了苦盡甘來的幸福。

現在的張文雄，已將木工廠交給兒子經營，他除了全心投入自己的童玩世界外，也到各個團體機關、學校指導童玩的製作。不過，他最喜歡的，當然還是和孫兒們一起玩竹槍、推鐵圈，玩各式各樣的新鮮活兒。把七十歲當成七歲來活，「越活越回去」的人生，張文雄實在不亦樂乎！

職人小檔案　張文雄
地址：臺中市石岡區萬興里萬墩街116巷81號
電話：04-25815235

102

1. 七十二歲的老頑童張文雄，是孫兒心中永遠最酷的爺爺。
2. 連製作陀螺也難不倒張文雄。
3. 安全竹槍利用空氣壓力讓紙球噴射而出。

獨門藝品

在地美學　風華萬千

就以真心、熱情、創意，
孕育出在地味的藝術果實，
純樸雋永，沒有桂冠，
卻更牽引人心。

12

漆彩絕美

賴高山 賴作明 追求漆藝千年光彩

「不論是父親或者是我，
這一輩子，都在為漆藝而努力。
我們付出了一切，只希望讓所有的臺灣人都能理解到，
漆藝不僅是臺中的瑰寶，更是臺灣的珍寶，
我們理當讓漆藝在臺灣落地生根，
成為臺灣文化的無價之寶。」漆藝家賴作明如是說。

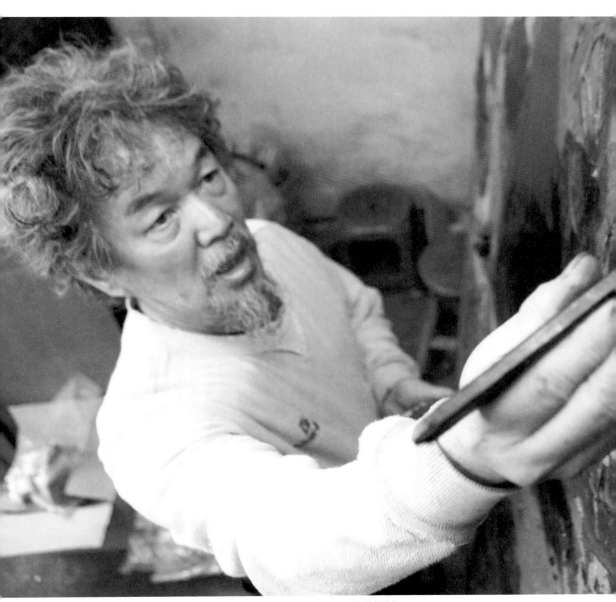

■ 讓「漆陶」的技藝在臺灣復興，是賴作明身為漆藝家最大的願望與成就。

站在「賴高山藝術紀念館」的大門前，按下門鈴，來應門的，竟不是紀念館的導覽人員，而是一個約莫六十來歲，頂著一頭自然捲灰白髮的老先生。他的上半身衣服沾滿顏色，指甲縫裡也藏著五顏六色的彩料，然而爽颯的神情，立刻就傳達出藝術家的氣息，他是臺灣漆藝的國寶，同時也是臺灣漆藝之父——賴高山的兒子，賴作明。

東方特有 技藝瑰寶

當普羅大眾聽到「漆器」或「漆藝」一詞時，多數人的反應總認為「那是日本來的東西」，而在英文裡，Japanese確實也是「漆」的代名詞。賴作明說，漆器的起源眾說紛紜，然而就他個人所知，目前發現最早的漆，是在九千年前由日本人所留下來的；中國漆的發現，則在七千年前出現。不過，不論何者為先，可以肯定的是，漆是東方民族特有的技藝，不曾和別的民族所共有，這是最足以驕傲且自負的時代瑰寶。

然而漆這種具尊貴象徵的工藝，是如何傳承到臺灣，並以臺中為中心開枝散葉的呢？賴作明解釋，日據時期，日本人基於對漆的了解與愛好，來臺廣植漆樹，並且設立製漆廠與漆器工藝學校；豐原是臺灣三大木材集散地之一，早在日據時期即大量開發林業，而日本人所需要的漆器多以木胎漆器為主，天時、地利，讓臺中成了臺灣漆藝的發源地。

西元一九二四年出生於臺中市的賴高山，十三歲時進入由日本人所創立的「臺中工

108

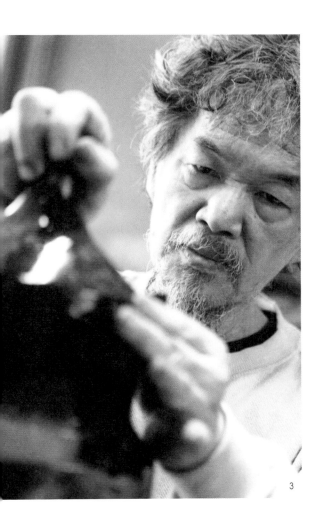

3

藝學校」學習漆藝，想習得一技之長以改善家庭經濟。學習期間，賴高山由於表現優異，因此被保送至東京藝術大學，師事和田三造、河面冬山兩位國寶級大師。而其精湛的技法與藝術天分，讓賴高山的作品在國內、外皆獲獎無數，並在民國五十二年回國設立「光山漆器行」，一方面從事創作，另一方面則積極推動臺灣藝術教育，盡心栽培美術人才。

從小在父親的耳濡目染之下，賴作明早把臺灣漆文化當作自己的人生使命，不但在民國七十四年赴日，於金澤美術工藝大學工藝設計系專攻漆器製作與研究，回國後，更毫無猶豫地承接推廣漆文化的使命，持續在國內從事創作、教學等工作。

1. 以香蕉樹、原住民圖騰為描繪主角的漆器，充滿臺灣味。
2. 一天只能塗一道，所以每一條橫線都代表著一天，千層堆漆的創作所需耗費的時日之長可以想見。
3. 賴作明至今依然不停嘗試漆藝的各種可能性。

層層工序　體驗慢活

從小，就在父親的漆料、顏料與漆味中打轉的賴作明，可說是一輩子與漆為伍，即使現年他已六十七歲，即使慢工出細活的精神早已不是時代的主流，但他依然熱愛這種極度磨耗心力，必須反覆擦漆、研磨、推光的漆藝。賴作明說：「樹漆是世界上最好的創作媒材，不但抗酸、耐鹼、耐高溫，更具耐久性，可說是『千年不壞』之物。」加上漆有超強的附著力與黏性，能與任何素材搭配，因此早在「複合媒材」這個名詞被廣泛使用之前，漆藝早已實質性地進行著複合媒材的創作了。

賴作明表示，漆藝之所以在推廣上有諸多困難，最顯而易見的原因在於「工序複雜」。以基本的漆藝工序來說，從頭到尾必須經過捲積木胚、生漆稀釋固木、糊漆、貼布、粗瓦灰完漆、中瓦灰完漆、細瓦灰完漆、磨刀石水磨……一直到上三次色漆與打蠟，總共三十一道手續。而且，不同的作品材質，就有不同的製作程序，因此即使按部就班地依照流程製作，依然有可能因為漆的品質、溫度、濕度的變化、紫外線、金屬礦物雜質、鹽分、水分等因素導致失敗。不過，也因為漆藝的難度極高，入門不易，更顯現出漆藝家對於漆藝的堅持，實在難能可貴。

賴作明一生沉浸在漆藝研究與創作中，二十多年前，他無意間發現將漆運用在陶器上的技法，不論中國或日本，都僅有極少數的記錄與遺跡，因此他決定要擷取「陶器」與「漆器」這兩大民族工藝之長，發展成具臺灣代表性的技藝，民國七十二年更將之命

1. 漆可與各種天然素材搭配，例如米粒、珠貝、蛋殼、樹葉等等。
2. 賴作明展示父親於西元一九四〇年創作的「八雲塗漆盤」，內容描繪日月潭畔泛舟的邵族姑娘。
3. 色漆的研製過程約需五道手續，不但相當繁瑣且極耗時。
4. 賴作明認為漆為塗料之王，表現方式可抽象可具象，不受傳統約束。

名為「漆陶」。漆陶不但縮減了傳統漆器繁複的工序與工時，更能以全漆或半漆半釉的複合媒材方式表現，是改良，更是創新。而賴作明對於漆藝的執著與努力，讓他在民國九十年獲得文建會頒發的文馨獎，藉以表揚他對傳承臺灣漆藝的貢獻。

臺中特產 風靡日本

賴作明拿起一支放在桌上的管狀生漆，以乾淨的布料蘸上少許漆料，示範如何在漆陶上打磨，轉眼間只見原本黯淡無光的色彩，在生漆的作用之下，光采漸現，拭淨之後，展現與未上漆之前截然不同的光澤。賴作明說，第一次觸碰生漆的人，幾乎絕大多數都會產生過敏反應，但久而久之，不知是漆接受了人，還是人接受了漆？因為真正投入漆的世界後，幾乎都對生漆免疫了。

過去，漆的發展在臺灣，由於是日本人所主導，因此生產的漆器除了是日本人日常所需的湯碗、茶托、茶盤等生活用品之外，竟也獨樹一格地出現了風靡日本的臺中特產「蓬萊塗」。在日本，具有傳統漆器特有技法生產的地方，便會以地名來替漆器命名，例如輕津塗、輪島塗、山中塗等等，而蓬萊塗，指的正是來自臺中的漆器。蓬萊塗的特色，除了展現日本南方四國風味，更融合了臺灣亞熱帶植物如香蕉、鳳梨等圖形紋飾，或以原住民圖案為主角，讓人一眼即可看出是來自臺灣的創作，因此廣受日本人歡迎，成為到臺灣視察或旅遊時的最佳紀念品。

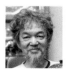

職人小檔案　賴作明
地址：臺中市東區建智街12號
電話：04-22813106

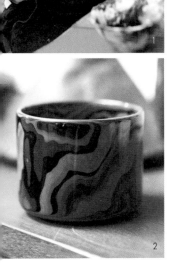

為漆請命　光彩千年

談到蓬萊塗的風光一時，更讓賴作明不勝唏噓。因為從賴氏父子投入漆藝世界以來，漆藝在臺灣的發展只能說是每況愈下，即使漆藝家們大聲疾呼漆藝在臺灣是難能可貴的文化資產，但或許文人相輕，漆畫總是被列為工藝品而非藝術品，因此在臺南藝術大學、臺中教育大學等學校都有任課的賴作明，面對學生時總有些無奈；因為從事漆藝、有知名度的藝術家都很難以此維生了，更何況是剛起步的新人，恐怕還來不及嶄露頭角，就先被淹沒在柴米油鹽的經濟困境裡了。

儘管如此，賴作明還是願意孤注一擲地為漆藝請命。現在的他開始以漆的技法來製作飾品、家具、生活物品，例如手鐲、項鍊、筷子等，讓漆藝透過漆器重新回到現代人的生活之中，讓人們從平凡的生活裡，發現漆藝的不凡之美。而賴作明的學生則在南投山坡地種植漆樹，試圖在臺灣重新生產生漆，若能成功，將可不再依賴進口，被層層剝削。他們也期待能有更多人重視與從事漆藝，讓這千年不壞的漆藝，在被時間淹沒之前再綻光彩。

1. 現年六十七歲的賴作明，一生都從事漆藝的創作與研究。
2. 漆藝是極度耗費心力的藝術，必須反覆擦漆、研磨、推光，才會創造出美麗的漆器。

13

紙創意 不思議

紙箱王黃芳亮 打造紙的無限可能

星期一的上午，當所有的餐廳、旅遊景點都呈現週休過後的平靜時，
位於大坑的「紙箱王主題園區」卻依舊門庭若市。
只見遊客忙著和園區裡的紙風車、紙鐵塔等拍照，
人多的時候還得一個個排隊。從這樣的盛況很難想像，
當初打造這紙箱創意王國、點亮夢想開端的，
竟是來自一個人孤軍奮鬥的力量。

■ 黃芳亮對紙情有獨鍾，希望透過趣味的設計讓大眾更親近紙藝。

來到紙箱王，很多人一定會對紙所呈現的無限可能驚豔不已，看似輕薄無法擔負重任的紙張，是誰利用怎樣的巧思，化身為生活中的用品與藝品？

這些年將紙箱王經營得有聲有色的黃芳亮，很多人都以為他的成功，若不是來自承襲家業的背景，就一定是從相關造紙行業出身，對於這樣的揣測，黃芳亮只是笑了笑。

現年五十四歲的他，目前除了擁有臺灣六處、中國大陸一處的紙箱王主題園區外，還持續從事包裝設計、紙品開發的事業。能夠同時管理經營這樣龐大的設計與服務團隊，其實全都來自黃芳亮從不放棄的執念，他，正是現下年輕人口中「超熱血」的築夢人。

自行創業 校長兼撞鐘

既沒有耀眼的學歷，也沒有優越的身家背景，黃芳亮高中讀的是平面設計科，畢業後進入廣告公司當學徒，幾經職場的磨練，挑起了他對設計的高度興趣，連帶的對造型、顏色的掌握也變得特別敏銳，凡是影像觀賞或生活觀察，都能觸動他那隨時馬不停蹄發想的設計腦。

基於對設計無可救藥的熱愛，工作了一陣子之後，黃芳亮便自行創業，投身包裝、印刷、海報、DM、紙箱等與紙相關的工作，「校長兼撞鐘」的他，不管行政庶務或核心的設計工作，樣樣都得自己來，一人獨力撐起公司的運作。但約從民國八十多年開始，傳統紙品產業不但陸續受到來自大陸的低價衝擊，更面臨了經濟衰退、金融海嘯等

全球性的金融災難。

為了生存，也為了持續夢想，黃芳亮開始思考著如何轉型。然而考量到公司的經濟規模無法承擔購買大型進口精密機器的壓力，黃芳亮在評估過自己的優勢所在後，決定投入紙的創意發展，把制式包裝變成量身訂作，讓紙品創意化，不再侷限於過去的印刷、包裝等傳統範疇。

先蹲後跳　激發無限能量

在偶然的機會中，黃芳亮發現工作中常用的紙箱，幾乎都是用完即丟，他憑著敏銳的觀察發現，紙箱體積輕巧、成本低，又能承載重量，只要加些結構與創意，就可賦予

1. 園區現場對外展示機器切割紙板的現代技術。
2. 用耐熱、耐高溫且富彈性的紙所製作的燈飾。
3. 紙箱王主題園區已經成為全臺最知名的紙藝創意據點之一。
4. 機器人阿浪是黃芳亮及其設計團隊的最新創作。

紙箱新生命。學設計出身的黃芳亮，掌握造型不成問題，只是在技術層面仍需克服，因此他不斷鑽研力學、結構學，甚至人體工學，於是紙做的椅子、收納櫃就這樣在黃芳亮實驗下具體成形，原來看似不起眼的紙箱，成了新的創意媒材；尤其近年環保風吹起，利用顏色古樸自然的紙箱做出的產品深受歡迎，紙箱為黃芳亮膠著的事業帶來了曙光。

於是，黃芳亮的「盒子銀行」網站誕生了，全心投入紙箱創意製作的黃芳亮，多年來累積了各種造型、結構、刀模線等兩千多筆資料庫，成了目前全世界最大的盒子網站。這段期間，他也把紙的特質與「眉角」摸得通透，這些都成為日後發展文創事業最紮實的基礎。黃芳亮說：「馬步蹲了這麼多年，自然會累積出很大的能量。」

一開始，黃芳亮想找一個類似Show Room的場地，以便展示立體類的紙類文創產品以供客戶參考，因此小空間或辦公室並不適合，在因緣際會下，他找到了目前紙箱王主題園區大坑店的空間。然而，黃芳亮的想法並不僅止於此，他覺得「設計」應該是能與眾人分享的一種生活趣味，具有「親和力」、「不脫離人群」的設計，才是一個好設計。

基於「分享」的理念，黃芳亮嘗試將園區開放給一般民眾參觀，十年來有越來越多的遊客慕名而來，大家要來看這裡的紙巴黎鐵塔、紙101、紙荷蘭風車，甚至是餐廳裡的紙椅子、紙桌子、紙高腳杯等，在紙箱王的每一處陳列，都成為網路上熱門的討論話題；黃芳亮的構想果然翻轉了一般民眾對於紙的想像，發現原來最單純、最簡單的紙，也具有如此不可思議的百變能量。

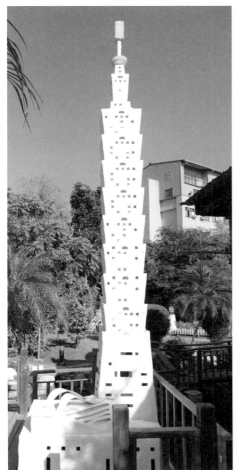

1. 用紙做成的臺灣地標臺北101，是園區裡的人氣景點。
2. 黃芳亮專注在紙藝創作，與設計團隊開發出許多獨家專賣的紙製商品。
3. 園區裡以瓦楞紙原色呈現布景與物體，讓線條與造型更突出。

落實設計 開創百變紙藝

「紙能做什麼？」黃芳亮說，這是常盤旋在他腦海裡的問題。紙，除了是東漢蔡倫的發明，改變了人類文明的歷史，從此也在生活中扮演各種不同的角色，而這麼親近人們的生活元素，黃芳亮深信一定有著各種發展的無限可能。只是這回他體悟了，如果只有一個人動腦，創意必定有限，結合一群專業人士一起腦力激盪，那將是數個或數十個腦袋創意齊發，所產生的火花會特別璀璨；於是他網羅了建築、視覺設計、木作等專業人士組成一個團隊，身為「老大」的他只要一有發想，就有龐大的後勤支援。

隨著製紙技術的進步，不論是防水、防火、防塵、防油、耐拉力、易碎的各種紙，只要紙廠開發出新紙品，就會拿來請黃芳亮的設計團隊研發，以期利用每種紙的不同特性，設計出最適合的產品；也因此，紙帽子、紙鞋子、紙燈罩、紙木馬等都成為紙箱王裡的招牌商品。除了不斷發想設計新品，已經陳列展覽的作品，黃芳亮也不懈怠，只要有改進的空間，就隨時加以修正，以期達到最好的境界，像是大坑園區內的比薩斜塔，推出後就改版了好多次。

目前，最新開發出來的紙機器人「阿浪」，就是整個團隊嘔心瀝血的創作，其利用切割裁線的巧妙設計，展現出機器人活靈活現的模樣，其每個關節處都可以彎折，配合手指動作、DIY彩繪等，讓擁有阿浪的人，都有自己專屬的版本。黃芳亮一邊解說，一邊把玩起阿浪機器人，黃芳亮的童心未泯，此時，展露無遺。

職人小檔案　紙箱王主題園區　黃芳亮
地址：臺中市北屯區東山路二段2巷2號（大坑園區）
電話：04-22398868
營業時間：10:00～21:00　全年無休
http://www.cartonking.com.tw

不予設限 讓紙與大眾對話

黃芳亮從未因紙箱王贏得的口碑自滿而放慢腳步,近日,他即與團隊們推出規劃已久的紙動物園。為何想到要做動物園?黃芳亮說:「臺灣只有臺北與高雄有動物園,臺中的小朋友想看就得南北奔波,太不方便了啦!現在就不用跑那麼遠了。」雖然在紙箱王看不到活蹦亂跳的動物,可是巨型的紙長頸鹿、唯妙唯肖的紙獅子、栩栩如生的紙紅鶴等十多種仿真的動物一一現身,造成了一股熱潮。

黃芳亮說,能讓大眾重新認識紙,了解設計可以替生活帶來更多樂趣,是他一直以來努力的目標,因此對於未來,黃芳亮不願多做設限,但他衷心期待紙箱王能夠成為一個交流的平臺,不論是實用創意的紙品設計,或者是小眾純藝術的紙類創作,紙箱王都能提供一個沒有距離的平臺,讓對紙有熱情的人,都有發揮的場域;讓紙能與大眾對話。這是他與紙「相處」這麼多年來,最值得的回饋了。

1. 黃芳亮專注在紙藝創作,與設計團隊開發出許多獨家專賣的紙製商品。
2. 學設計出身的黃芳亮,對力學、結構學甚至人體工學都涉獵極深。

14

大紅燈籠高高掛

張嘉巖點亮薪傳燈火

風吹來，屋簷下整排的紅燈籠，擺盪搖曳、款款生姿，像是許多的小太陽，一同為寒風凜凜的天氣增溫添暖。

「做燈籠可沒想像中的詩情畫意喔！趕工的時候，『沒日沒夜』才是我們這行的寫照……」張嘉巖一邊曬著待乾的燈籠，一邊娓娓道來。

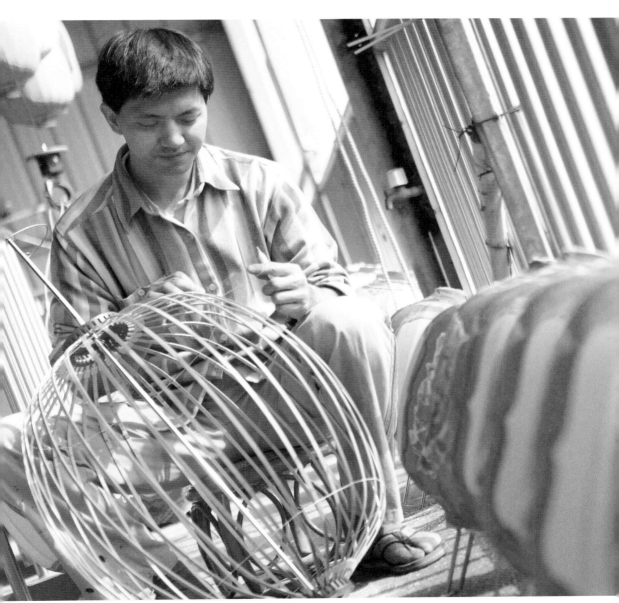

■ 張嘉巖繼承外祖父的手藝，持續點亮祖孫相傳的燈籠王國。

中國人使用燈籠的歷史由來已久，早在漢朝時代即因為紙的發明，燈籠也應運而生，成為家家戶戶必備的生活用品。現代人雖然早已用電燈取代燈籠，但在宗教節慶或生活禮俗上，依然少不了使用燈籠來增添喜氣與溫暖氣氛。

工藝之美　打著燈籠找得到

在臺灣常見的燈籠大致可分為泉州燈、福州燈，以及鋼絲燈籠三種，前兩者多以手工製作，鋼絲燈籠則為半機械生產。宗教節慶所使用的燈具每年得更換，由於現代人工昂貴，於是漸漸發展出鋼絲燈籠的生產方式，不但成本便宜且組裝迅速，這是鋼絲燈籠的優勢，但若要呈現工藝之美，還是以手工燈籠最為華美精湛。

傳統泉州燈和福州燈的最大差別在於骨架，有如花藍、花器般的交叉竹編燈身是泉州燈的特色，在鹿港，就以生產泉州燈為主；福州燈則是以傘形的縱向竹篾為結構，外形上寬下窄近似雞蛋，可活動收束。但目前不論泉州燈或福州燈，都抵不過大陸的削價競爭，「製燈業在臺灣確實是越來越式微，不但找不到願意接手這門功夫的年輕人，做這份工作得具備的耐心與細心，恐怕也不是人人都熬得過來的。」傳承自外公劉子安手藝，同時也是臺灣碩果僅存的幾位製燈師傅之一的張嘉巖，不諱言地說。

在民國一百年臺中市政府觀光旅遊局「百年繪畫燈籠嘉年華」活動中，張嘉巖製作了一盞高六公尺、直徑三點三公尺的燈籠，不但打破金氏世界紀錄，更帶給全場的觀眾

無比驚豔。這樣的張嘉巖今年只有四十一歲，正值人生黃金時期的他，願意守候在傳統工藝創作的這條路上，不畏辛苦與孤寂，一切緣起都來自外公帶給他的美好回憶。

用心傳承 外公精湛好手藝

張嘉巖的外公劉子安，日據時期擔任警察一職，但因為日軍戰敗撤出臺灣而被迫退休，因緣際會結識了一名來自福州的燈籠師傅，兩人年齡相近又心性相投，膝下無子的燈籠師傅便把製作燈籠的手藝傳給了張嘉巖的外公。因為父母忙於經商，從小就在外公、外婆身邊長大的張嘉巖，每天看著外公將一條條的竹篾編成燈胎，再綁線、糊紙、題字……每一個步驟，都是一種徐緩寧靜、一種全神貫注。耳濡目染之下，張嘉巖對製燈這個行業自然充滿感情，他不但追求身為一個工藝師對細節的講究、設計的變化，更在製燈的過程裡，充滿了對已逝外公的思念。

1. 燈籠綁線的訣竅是張嘉巖外公從夢中傳授給他的技巧。
2. 張嘉巖在民國一百年為臺中市政府觀光旅遊局製作的燈籠，
 高6公尺、直徑3.3公尺，打破金氏世界紀錄。

「說來好像很玄，但這真的發生在我身上喔！」談起外公，張嘉巖顯得眉飛色舞。

由於製燈的步驟重複性很高，操作的人不但容易感到疲乏，碰到解決不了的盲點時，更是怎麼做都做不好，是極度考驗耐性的工作，在這種時候，張嘉巖的習慣就是放空，先睡上一覺再說。張嘉巖提起自己剛入行不久，還在摸索如何綁繩固定竹篾的方法，這項基本功一旦做不好，整盞燈籠的外形就會走樣，不但對客戶無法交代，也等於是毀了外公傳承下來的招牌。帶著無法可解的鬱悶，張嘉巖決定倒頭大睡，卻在夢裡見到外公，拍了拍他的後腦勺喊聲：「憨孫」，便開始教起了他如何編綁竹篾的方法。

不知是否是日有所思夜有所夢，從睡夢中回到現實的張嘉巖彷彿有所頓悟，他迫不及待地拿起做了一半的燈胎繼續編綁，果然，當初一直無法掌握的竹篾彎曲與綁繩距離，就在外公「以掌根做規」、「以指尖做矩」的提點之下，把綁繩維持在穩定的水平線上，並順著燈籠的中柱往尾端綁去；由於手掌的大小不會改變，因此丈量出來的距離就能達到分毫不差的標準，且在操作的過程裡，更能以雙掌扶住燈胎，不會因為輔助工具的移動而增加燈胎晃動機會，如此製作出來的燈籠，就能圓滿而完美。

張嘉巖抄起幾根竹篾，一上一下套上固定的底座，示範起棉繩編綁的方式。張嘉巖解釋，製作福州燈的手續，大致可歸納為組合燈胎、綁線、上膠、陰乾、套布、過洋菜水、曬乾、包裝等過程。福州燈胎的部分，是以柔軟有彈性的桂竹製作，如果使用的是臺灣竹山產的桂竹，收納保存期限甚至可達十至二十年都不成問題；而是否需要綁線，端看燈籠的大小決定。以張嘉巖的習慣和經驗，二十六英吋以下的燈籠，可用機器烘烤

加熱來維持竹篾的弧度；但若超過二十六英吋，就需要綁線讓燈籠的圓弧度更完整無瑕。綁線完成、上膠固定曬乾後，就可以把事先縫好的燈籠套布穿到燈胎上。

洋菜防染　先人智慧最聰明

在過去印花技術尚未成熟的年代，手工繪製燈籠套布可說是費工又耗時的大工程。

「當年外公手工製燈加繪圖，一對大燈籠可得花上一個多月的時間才能完成，而現在有了印花布的技術，相對縮減了許多手工繪圖的時間。」不過，追求完美的張嘉巖依舊自己設計圖案，將適合的花紋圖騰先繪製在描圖紙上，並做分色處理、訂定圖案尺寸大小，接著再製作成底片、網板，並批布料、送印刷，印刷完成之後經過師傅的剪裁和車

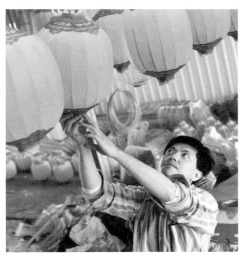

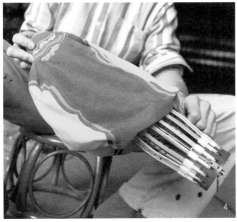

1. 宗教祭典目前常用的鋼絲燈籠，具有生產快速、成本便宜的優點。
2. 一顆顆雞蛋狀的福州燈籠正高掛陰乾。
3. 因為堅持，讓年僅四十一歲的張嘉巖已然成為全臺最專業的燈籠職人之一。
4. 福州燈籠的特點在於可收束，方便收納。

縫，燈套的製作才算完成。而整個製燈過程中，最令人匪夷所思的，是當張嘉巖拿出一捆捆的寒天，也就是俗稱的洋菜，放到水中加熱溶解時，令人完全猜不著洋菜和燈籠到底會有什麼關係！只見張嘉巖藏不住得意地說，這可是臺灣祖先獨有的生活智慧。

由於布料染上墨汁後，顏色勢必會暈染開來而沒辦法繪製精美的圖案或書寫字體，為了解決這個問題，傳統的方式是在燈胎上黏一層紗布，外層再糊上單光紙，如此才能在布料上書寫，然而，臺灣卻不是採用此種處理方式，由於是海島型國家，氣候較為潮濕，卻也容易取得水生植物──洋菜，因此當祖先發現漿過洋菜水的布料能防止墨色暈開來時，便拿來使用在燈籠的製造上，將燈籠的布套稍微「過」一下洋菜水，陰乾之後就可以順暢無比地寫上吉言賀語，這項獨門的絕技，可說是臺灣製燈業界「不能說的秘密」。

甘願癡傻　持續製燈保文化

自二十五歲入行以來，張嘉巖就兢兢業業地守著外公的手藝、祖先的智慧，透過燈藝的傳承，也打開了他對中國傳統文化、宗教藝術的視野。張嘉巖說，燈籠製作的歷史與技藝雖然源自中國大陸，但臺灣保存了完整的文化歷史，其實比對岸擁有更豐富紮實的製燈文化與內涵，因此，雖不曉得是否有人和他一樣癡傻，願意投入這看似傳統又沒落的工藝，但只要他在工作崗位上一天，他就願意持續製燈，這不但是替自己的生命找到光芒，也是為臺灣的工藝文化持續點燈。

職人小檔案　豐原燈籠　張嘉巖
地址：臺中市豐原區永康路105巷25號
電話：04-25251104

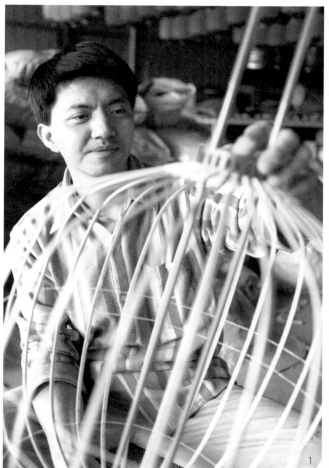

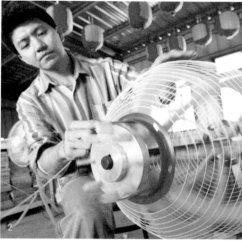

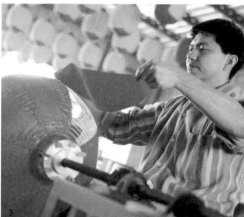

1. 外形維持圓弧完整,是決定一盞燈籠良窳與否的關鍵。
2. 張嘉巖示範如何利用模具輔助鋼絲燈籠纏繞鋼絲。
3. 做燈籠需要細心、耐心,經常是孤單一個人操作,但張嘉巖說他習慣了、也適應了。

15

我愛，故偶在

李宜穆不被操控的戲偶人生

「我從來都沒有懷疑過自己所選擇的工作，
至今，仍沒有一絲懊悔。」

偶頭雕刻師李宜穆，在不到兩坪大的斗室裡，

堆滿他為自己量身製作的刀具、畫筆，

一筆一刀，細細雕琢著他一生摯愛的藝術之夢。

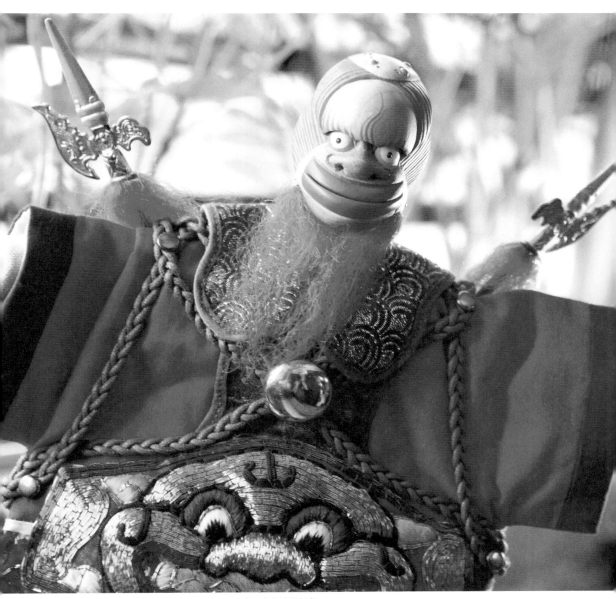

■ 李宜穆的偶頭創作，帶有古典融合現代的詼諧創意。

當李宜穆前來開門，一頭「漂ノ」的灰白頭髮，加上一雙疲憊卻難掩慧黠的眼眸，是我們對他的第一印象。「我整晚都在釣魚，夕勢夕勢，看起來精神不太好。但已經破到第二十五關了喔！」最後的那一句話，讓人差點跌破眼鏡。原來，藝術家晚上忙著的，不是與同好把酒言歡，或者是大家既定印象中的沉醉在自己的創作世界裡。李宜穆老實地說，他最近迷上的是……玩Game。

無拘無束做自己

神龕下擺放著整排填充玩偶，從天花板上懸掛而下的書法，上頭卻貼著好幾張海綿寶寶的貼紙……從住家的擺設上，似乎就可看出「無拘無束」是李宜穆的人生態度，從不替自己的人生與職業設限的他，唯一堅持的，就是做自己喜歡做的事。

傳承自從事電影看板繪製的父親李貫成的藝術天分，退伍之後的李宜穆也和父親走上同一條路，陸續在臺中的樂舞臺、日新、中森、森玉、聯美、豐中、貝多芬、萬代福、豪華、第一影城等戲院從事電影看板的繪畫工作。然而隨著時代的變遷，電腦輸出、印刷的技術益發成熟，手繪電影看板的需求逐漸被稀釋，甚至完全被取代。為了生計打算，李宜穆只得轉型，陸續接下大型壁畫的工作，開始了南北奔波的遊牧生活。

不論是電影看板畫師或是壁畫師的工作，皆是生活作息混亂，且需要全臺四處落腳的工作，生活並不安穩好過，但是熱愛藝術的李宜穆卻從沒想過要向現實低頭，依舊堅持走在這條創作路上。直到民國八十年，李宜穆的人生出現了新契機。當時在金門當兵

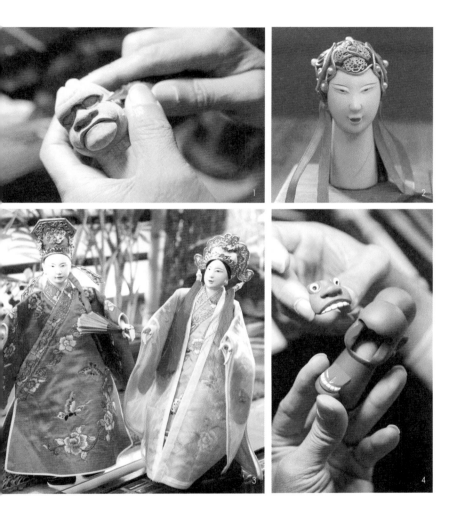

的弟弟李俊陽知道當地有一個戲班子要結束營業，便和同樣熱愛藝術、也喜歡布袋戲的李宜穆商量，兩兄弟共同花了六萬塊錢，買下戲班裡整批共五十二尊的戲偶，作為賞玩之用。

1. 從雕刻、上底土、上漆、彩繪等每個步驟，李宜穆製作偶頭從不假手他人。
2. 對細節處理的完美要求，讓李宜穆的作品比傳統戲偶更精緻傳神。
3. 梁山伯與祝英台是大眾耳熟能詳的經典人物。
4. 分成頭、臉、嘴的「三塊合」，是製作偶頭的傳統經典技法。

戲偶孤兒微整形

獲得這批戲偶之後，李宜穆常在工作閒暇之餘拿出來把玩。由於偶頭使用的時日已久，難免會出現凹陷、碰撞或掉漆的狀況，原本就擅長美工、繪畫的李宜穆，忍不住發揮自己的專長，仔細地替這些偶頭進行「微整形」。原本只是以好玩、打發時間的心態來整修這些偶頭的李宜穆，卻在過程中意外地發現傳統戲偶製作的工法、細節，且越鑽研越有心得，成為無師自通的偶頭職人。

李宜穆說，傳統偶頭的經典技法「三塊合」，是將偶頭分為頭、臉、嘴三個部分，將這三個部分分別完成後再加以組合，就可以創造偶頭眨眼、張口等面部表情。因為親手拆解、修復，讓李宜穆自行摸索出傳統偶頭的工藝技法，但他卻不自滿，喜歡精益求精的他，開始改良傳統三塊合的製作方式，透過巧妙的力矩設計，讓偶頭的表情更明顯豐富，且開口接縫處亦做了更細緻的處理。因此，當偶頭靜止不動時，觀者甚至無法看出銜接的痕跡。

除了改良傳統的三塊合工藝技法，李宜穆亦謹守傳統偶頭的製作程序，材質堅持使用樟木，無論是粗胚雕刻、上底土、修光、上底漆、彩繪臉譜、上亮光漆，乃至於配合戲偶的角色而裝上頭髮、鬍鬚等等步驟，樣樣不馬虎。李宜穆拿起自己設計的畫筆，一筆一筆、一層一層地將偶頭塗上顏料，並不時地轉動檢查，用多角度光源細看塗彩的均勻、平滑程度。此時的李宜穆神情嚴肅、專注且一絲不苟，很難想像與剛剛那個誇張笑

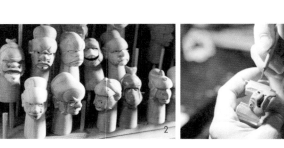

2　　　　　　　1

談線上遊戲有多刺激、好玩的人，竟然皆是同一人。

水族創作新領域

創作偶頭的初始，李宜穆以中國民間故事裡的人物，例如《西遊記》、八仙、三國或者是《白蛇傳》裡的人物為題，透過他的巧手雕刻，賦予這些角色鮮活的形象，而這類型的主題創作亦受到許多私人機關或收藏家的喜愛，紛紛向他收購典藏。然而或許是藝術家的個性使然，加上李宜穆始終喜歡自我挑戰，於是他開始跳脫民間故事人物的創作範圍，只因他認為，這樣的角色雖然個性鮮明、定位明確，然而也因此設下了創作的限制，無法自由馳騁於無邊無際的想像力中。

1. 從電影看板畫師跨足偶頭創作領域，李宜穆樂於一生與藝術為伍。
2. 使用樟木雕刻不但木質軟硬適中，且帶有淡淡的香氣。
3. 李宜穆全神貫注地沉浸在偶頭創作的世界裡。

於是，十多年前，李宜穆開始自行設計人物角色，他不但自己寫故事腳本、創造人物性格，還結合他喜愛的釣魚休閒，讓出自他手下的戲偶，各個充滿了無限奇趣，一下子是單眼螺，一下子是雙面蟹，或者是魚精，還可以是魷魚將軍……這些角色不但可以科幻、可以卡通，更是絕無僅有的限量創作，同時讓李宜穆腦海裡無窮盡的想像找到了出口。

安貧樂道富一生

「做這行我真的無怨無悔，因為這是我愛的、我選的、不過這之中，確實犧牲了我的家人。」從早年日夜顛倒的電影看板畫師，或是畫遍全臺的壁畫師，乃至於今天的偶頭雕刻師，李宜穆的確讓自己的藝術之路越走越專精，但無法帶給家人更穩定的生活，是他難以兩全的遺憾。「大家都知道要炒作，有名氣，錢就會跟著進來，可是作品的價值應該是我賦予它，而不是用價錢來衡量的。」談到生活與理想間的衝突，李宜穆露出難得的嚴肅口吻，雖然如此，他還是堅持貫徹父親「安貧樂道」的人生理念，更替自己寫下了「勤篤實，遠虛榮」的座右銘。

拿起親手製作的二胡，李宜穆拉起了電影《天空之城》的主題曲，輕輕柔柔卻隱約帶有哀傷的曲韻，或許就是李宜穆此時心中的感受。藝術這條路，他走得滿足、豐富，卻也嘗盡了酸甜苦辣。

職人小檔案　李宜穆
地址：臺中市北區國強街24巷3-3號4樓
電話：0928-057179

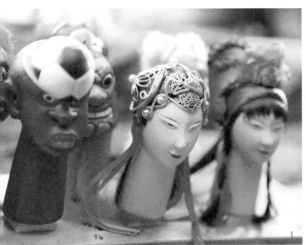

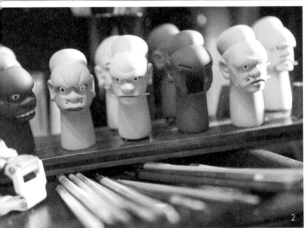

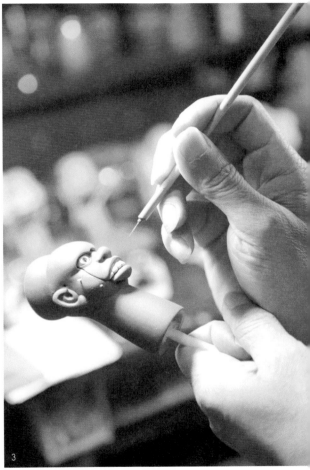

1. 李宜穆讓偶頭從道具變身藝術品，現在他的創作大多已為收藏家所收購。

2. 每個偶頭各有表情，皆是獨一無二的創作。

3. 偶頭的面積不大、細節又多，每一次下筆都得準確無誤。

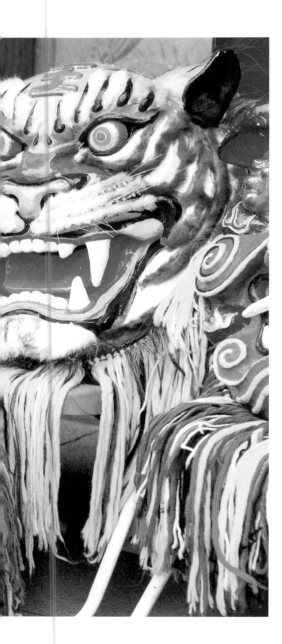

16

武師 舞獅

陳銘鴻與獅共舞

「我從小就喜歡在田裡面捏泥巴玩，
但誰知道捏著、捏著，竟然敢在『太歲頭上動土』，
捏起萬獸之王的獅頭來了！」
蓄著小鬍子，人稱「達摩師」的獅頭職人陳銘鴻，
笑著談起自己的過往……

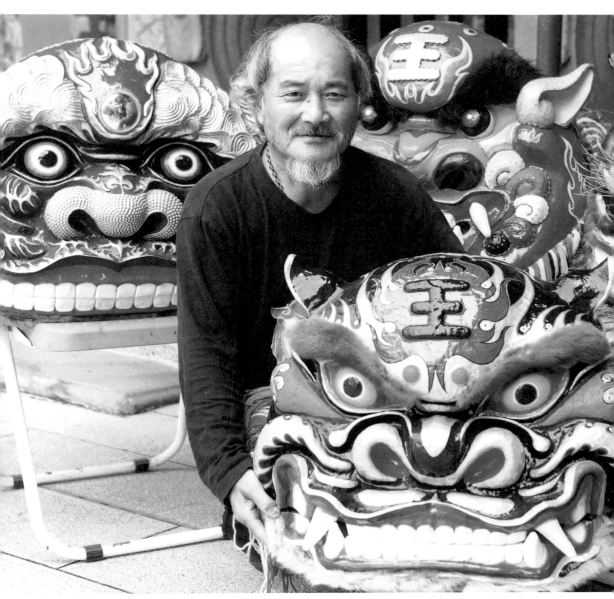

■ 陳銘鴻是大甲現存少數製作獅頭的專業師父之一。

談起大甲，大部分的人會想起什麼？是大甲媽祖、大甲草蓆，還是大甲的名產奶油酥餅？各式各樣的答案，在每個人心中或有不同的分量，但對於從小就在生在大甲、長在大甲的陳銘鴻來說，「武術」絕對是他腦海裡第一個浮現的答案。

大甲五十三庄 臺灣武術原鄉

位於臺中市的大甲區，過去曾有個威名在外的「大甲五十三庄」，這五十三庄各分布在大甲、大安、外埔及后里這海線四區裡。崇尚中國傳統武術是這五十三庄的共同特色，學習武藝對他們而言，主要是用來強身與自衛之用；然而，因拳腳功夫精湛，且農業時代的休閒娛樂少，加上大甲媽祖的進香活動又是全臺數一數二的宗教盛事，因此，武術成為民俗祭典或慶典時不可少的熱鬧表演，而大甲五十三庄也因此獲得了「拳頭巢」、「武館巢」的別稱。

由於家中食指浩繁，父母親光是張羅三餐就忙不過來，對於孩子的將來只能隨其喜好，任其自由發展，於是從小就喜歡捏捏塑塑、愛在田地裡挖泥巴、糊造型的陳銘鴻，便加入當地的武館「玉麟館」旗下，開始了他習武的日子。

陳銘鴻回憶，當徒弟的生活相當艱辛，最勞苦的工作都是交由子弟兵們分攤，因此一開始同門師兄弟還有幾十個，但由於工作辛苦，加上武術文化逐漸被現代的西方娛樂取代，武術逐漸式微，最後僅剩兩、三個徒弟留了下來，但他們也只是練拳，唯有陳銘

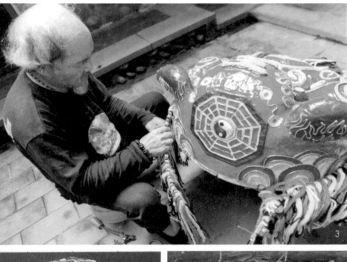

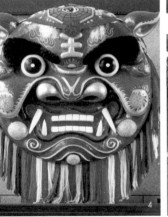

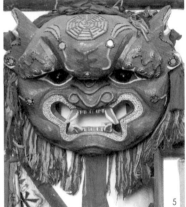

鴻可說是最特立獨行的一個，因為，他之所以願意繼續留在武館，追根究柢，竟是師兄弟們最不感興趣的領域——做獅頭。

愛藝術入武館 練拳腳也練手藝

真心所愛的事物，想藏也藏不住！從小就對藝術情有獨鍾的陳銘鴻，雖然沒有機會接受正規美術教育，卻讓他在開始接手師傅的工作、替武館製作獅頭時，一點兒也不以

1. 捏塑獅頭五官時，獅鼻是最重要的決定關鍵。
2. 獅頭頂端的八卦圖騰具有鎮制獸性的意涵。
3. 陳銘鴻一年僅做三至四個獅頭，因為製作不僅需要技術、時間，更要靈感。
4. 陳銘鴻的獅頭創作保留了傳統元素，同時加入自己的獨到美感。
5. 青色獅頭出館，宣示著武館將與仇家有一場肉搏戰。

為苦，反而樂在其中、如魚得水，並任想像力自由奔馳，因此，雖然製作獅頭時還是難免會受限於宗教條件，但陳銘鴻卻要求自己，他的獅頭可以同中求異，也要同中求「藝」。

由於農業時期物資缺乏，因此製作獅頭時大多採用現成的生活物品，例如米篩、畚箕作為獅頭的基底，而獅面的塗彩也很簡單，就是畫個鼻子、眼睛、嘴巴，大致能看出是個獅頭即可；且由於獅子並非中國產物，是由印度西域傳至中國，在沒人看過真獅子的情況之下，僅能靠著師徒的「口耳相傳」來模擬獅子的模樣。後來，獅頭在各種活動中所扮演的角色越見吃重，各武館也將獅頭視為本館的精神與象徵，因此獅頭的做工不再單求簡易，造型變化也越來越多。

慢慢貼細細磨　捏塑威風獅子頭

陳銘鴻拿出土黃色的陶土，在木板上堆起一座小山。「土模是做好一顆獅頭最重要的基礎，就像人的五官，哪裡歪了、扁了，看起來就會怪怪的。」陳銘鴻說，堆砌土模看似簡單，技巧其實也不算複雜，但卻難在比例、尺寸是否抓對。他的習慣是從決定獅鼻的位置開始，只要把鼻子的位置抓對、比例抓對，額頭和下巴的位置就不會出錯；但由於獅頭的尺寸頗大，因此如果長時間工作，很容易視覺疲勞，造成比例上的拿捏錯誤，所以，即使興沖沖地想看到新創作的完成，他也一定會提醒自己要適時地離開工作

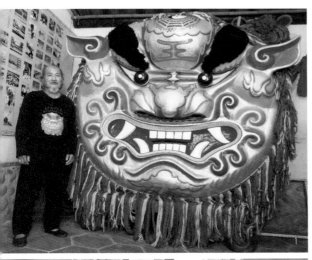

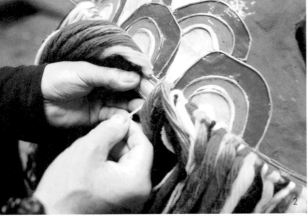

1. 比陳銘鴻個頭還高的大獅頭目前存放在五十三庄傳統武術文物館內。
2. 製作獅頭的每一個步驟，都是陳銘鴻自己想、親手做的。
3. 陳銘鴻製作獅頭時喜歡邊想、邊做，從不打草稿。

崗位，先暫時抽離，等到回頭重新審視作品時，才容易發現錯誤或偏離以即時修正。

土模的製作若過程順利，約一個半月可以完成；若靈感不足，拖個三、四個月也是稀鬆平常。等到土模完成之後，就可以進入糊紙的階段。以前農業人家家裡最常有的紙張，就是拜拜燒金用的金紙，因此師傅們往往就地取材，拿金紙一張張用漿糊糊在土模上，總共要貼四層，每一層約需一個工作天來製作並且等到完全乾燥；待紙模完成後再把土模掏空，留下的紙模就是獅頭「素顏」的模樣。

使用金紙糊紙模的作法，後來因為生活物質漸豐，逐漸改成利用具有防水效果的水泥包裝袋來製作，現在則採用牛皮紙來製作。不論是水泥袋或牛皮紙，都比較能防潮、防濕，即使下著微雨，都還不至於損毀獅頭；若是以往使用的金紙，加上過去的漿糊都是用麵粉或糯米做成的，很容易潮濕損毀，或者被老鼠、蛀蟲咬食，所以陳銘鴻現存的獅頭裡，歷史最久的約莫三十多年，若是時間再久遠一點的，恐怕都因上述原因而消失無法保存了。

可威嚴可逗趣 走出傳統創新味

過去，獅頭的造型和色彩變化不大，又具有一定的象徵性，獅頭的白、青、黑、紅、黃，代表五行的金、木、水、火、土，而意義上則借用三國裡的人物，紅色代表關公，青色或黑色是張飛，金色為劉備，銀色則是趙子龍；因此，武館若是帶著銀色獅頭

職人小檔案 五十三庄傳統武術文物館 陳銘鴻
地址：臺中市大甲區文武路116號
電話：0927-515754

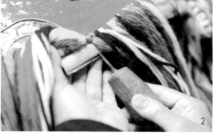

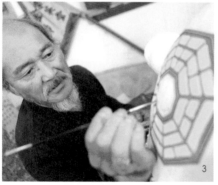

出現，代表武館裡的漢子們渾身是膽，倘若帶著青或黑色的獅頭出現，眾所周知的張飛個性土直驍勇，所以是宣示著武館將與仇家有一場肉搏戰；其中比較特別的是，如果見到武師拿著白色獅頭出現，則是武館的師父過世，弟子們為了表示至高的尊崇與哀悼，故用白獅送師父走人生的最後一程。

陳銘鴻在獅頭上專注地畫著八卦圖，他說，大甲的武術雖然已經不像過去那般盛行，但他還是希望年輕人不要排斥所謂的傳統，因為傳統本來就是會隨著時間而有所改變，就像他現在所創作的獅頭，雖然依舊堅持要在獅頭上留下保護人民不被獅子獸性所傷的八卦圖騰，但是在色彩、裝飾、表情上，都有了更多活潑豐富的變化。年輕世代如果能夠了解傳統文化原來是一種人情味的出發，相信將會吸引更多人參與獅頭工藝，進而使這項文化綿長地傳承下去。

1. 社區小朋友學做獅頭，從親手製作的過程中了解在地文化。
2. 陳銘鴻利用顏色豐富的毛線編織出獅頭的髮鬢。
3. 獅頭頂部的八卦圖案，是為了鎮住獸性以免誤傷他人。

17

不愛江山 就愛土

陳金成的陶器人生

曾經荒唐、曾經浪蕩，

手擠胚陶藝職人陳金成，

在人生的風浪裡轉了一圈後，

終究還是在故鄉的陶土裡尋得安穩，

只要雙手一碰到冷涼的陶土、質樸的氣味，

他就是安心、就是自在……

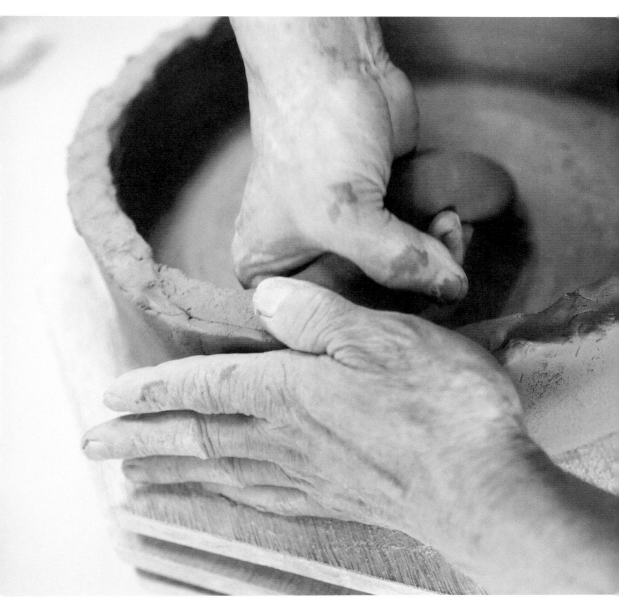

■ 傳自大陸福州的手擠胚技術，因為塑膠製品的衝擊而面臨失傳危機。

「你想要問什麼？」、「這沒有什麼好說的啊！」、「我不知道要說什麼，這個東西就是這樣啊……」

有些時候，總會遇著一些不按牌理出牌，所謂具有「藝術家」性格的受訪者。說他們不友善？不是！說他們不健談？不是！雖然他們確實偶爾會冷不防地冒出一、兩句令人背脊發涼的反詰問句，但這卻也是藝術家之所以為藝術家有趣的地方。他們直率、坦誠，所有的一言一行、一字一畫，全都發乎真誠。陳金成，就是這樣的一個手擠胚陶藝職人。

土條層層疊　大型陶器土內走

「手拉胚」這三個字常聽人談起，坊間也多見開設手拉胚的才藝課程，但「手擠胚」是什麼？大多數人聽到這麼名詞，恐怕都是丈二金剛摸不著頭腦！

在塑膠的產生尚未混亂這個世界之前，玻璃、陶瓷、木、石以及金屬，各有各自適合的製作原料，而我們多數人大都曉得陶杯、陶碗等小型陶器可以藉由手拉胚或模具製陶來完成，但形體大如水缸、角缽、甕、暖烘爐……等同樣也是陶製的生活器皿，因體積龐大，就無法放置於轆轤上車轉、塑形，得靠「土條盤走法」，也就是手擠胚，或稱為「土內走」的方法來製作了。

土條盤走法顧名思義，是運用事先和好的土條，從底部開始一層層逐步盤繞上去，

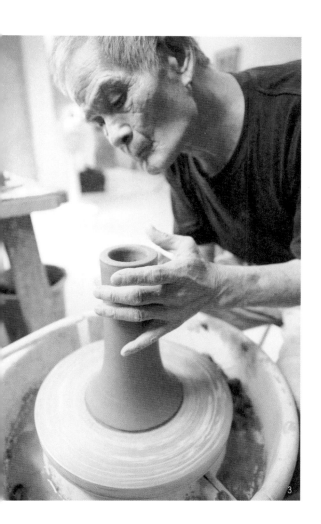

一直盤到所需的高度時收口，接著以拍陶的用具將陶面拍實、拍密，拍出最好、最完整的外觀，這就是最基礎的土條盤走法。

臺灣景德鎮　大甲東陶名聲響

位於臺中市外埔區的大甲東里，過去曾有半數以上的居民從事陶器生產，因而擁有「大甲東陶」的盛名。大甲東里之所以能成為臺灣景德鎮，主要乃因當地產有黏性強、鐵質含量高的黏土，不但耐高溫，更適合做成大型、質地堅硬的陶器，因此遠溯至清末時就有人在大甲東生產陶器。民國四、五〇年間，更因臨近清泉崗空軍基地，有不少美

1. 手擠胚因用土條堆疊推擠成型，故而得名。
2. 陳金成的作品有的生活化，有的則是純藝術創作。
3. 只要是與陶藝創作相關的技法與知識，陳金成都願意多方涉獵。

軍及其眷屬購買具有質樸風味的大甲東陶作為收藏，或者回國致贈親友，使得大甲東陶遠近馳名。然而隨著時代的變遷，民國六〇年代塑膠製品興起，傳統工藝首當其衝，市場被鯨吞蠶食的結果，名噪一時的大甲東陶逐漸為人淡忘，製陶師傅們無奈之下或者退休，或者另謀出路。

這番改變讓經歷三年四個月學徒生涯磨練、卻在出師後沒幾年光景，就面臨失業窘境的陳金成，在現實生活所迫之下，離鄉背井到北投親戚家幫忙看管賭場，由於個性豪爽、不拘小節，陳金成很快地在北部闖出自己的天地，成為雄霸一方的賭場大亨。但正所謂「容易錢」來得快，去得也快，陳金成能夠一夜賺到一整條街的房子，卻也能在一夜間喝掉過去一整年的收入。紙醉金迷的日子，讓陳金成逐漸感到厭倦麻痹，他開始想念起過去當陶土師傅的日子，土條慢慢地疊、人慢慢地繞著作品轉，一切都好慢、好慢，但一切卻也令人好踏實、好安心。

民國八十一年，陳金成重回故鄉臺中，也回到他的老本行，重拾他玩土的樂趣，只是這次，他玩陶土不再是為了生活，而是單純只為自己。

人生和稀泥　回歸陶土重新來

陳金成拿起一把砂，隨性而流暢地在工作檯面薄薄撒上一層，接著開始起底，製作缽或甕的最底邊。一般手拉胚的工作，人只要坐在位子上靠著轆轤的轉動就可以調整塑形，但手擠胚卻是人轉、物不轉。只見陳金成赤著雙足，十根腳趾頭有力地抓住地面，

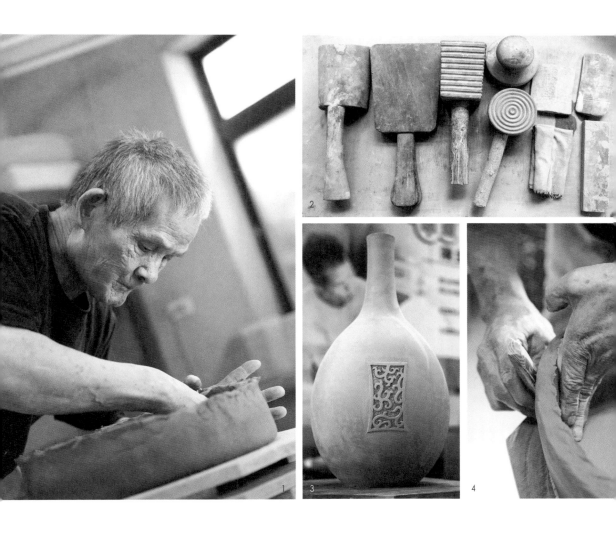

1. 誠心、專注，創作時陳金成總是屏氣凝神，全神貫注。
2. 為了滿足創作需要，陳金成連輔助的手工具都自行研發、製作。
3. 雖是尚未著色上釉的素胚，卻已然可見形體之美。
4. 刮整表面時，必須甕裡甕外同時施力，才不致走樣變形。

一步步隨著雙手捏塑的速度慢慢地繞轉，靠著手指、手掌與虎口的力量與弧度，不一會

兒，胚底隨即成型，而這些陳金成操作起來如行雲流水般的基礎工作，卻是他捏塑了不

知上百、上千個陶器才練就出來的一身好功夫。

而不論製作的是水缸、陶甕或者陶鼎，製作順序大多不脫起底、修整、土條擠胚、

刮整、拍打、翻面、修底、整唇等工作，並視造型需要，或有印紋、上釉、彩繪等裝飾

手續，而那又是另一番技術與功夫了。陳金成頗有感觸地說：「手擠胚或許要在我這一

代失傳了。」不敵工業量產的塑膠製品製作快速，兼以陶土易碎，因此，讓陶器重回

民生市場是再也難以實現的光景了，也因為缺乏市場而少了大量的練習與技術琢磨的

機會，所以很難讓有心學習手擠胚的人在這個領域裡大展身手，故陳金成會有這樣的惋

歡，也就不難理解了。

闖蕩江湖過　挑戰巔峰創新藝

從一個個性土直的陶器師傅，變成浪蕩漂泊的賭場老大，再回首，陳金成帶著一身

闖蕩江湖的獨特經歷與視野，將其融入手擠胚的創作裡，「不受拘束」、「大膽」、

「大氣」，是藝評家們對陳金成作品的一致讚嘆，而陳金成也總愛向難度最高的巔峰挑

戰。他明知厚薄不一、造型不對稱的陶器，容易因窯燒時所受的溫差不均而窯變失敗，

他也知道大小落差太大的瓶身與瓶口，難以掌控燒製過程的變數，但他就是喜歡挑戰，

就像他挑戰自己的人生一般，不按規矩、不按牌理，卻終究走出了自己的路子。

職人小檔案　逸塵個人工作室　陳金成
地址：臺中市外埔區大東里甲后路641號
電話：04-26834184

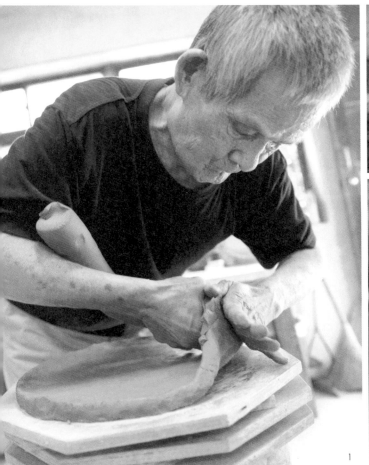

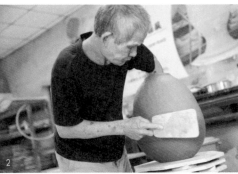

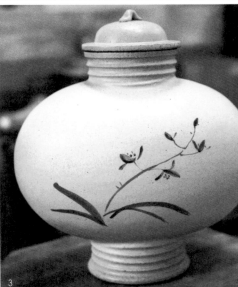

1. 在花花世界裡轉了一圈，陳金成發現陶藝創作始終是他的最愛。
2. 利用拍打的力道將成品的表面打實、打密，打得平整均勻。
3. 陳金成的陶藝創作，既能古典，又有創新。

私房樂器

工序究極　音韻獨具

追尋完美的樂器，

需要工序究極、耐心究極……

每個步驟都有不得出錯的細節，

達人們就愛抓出讓樂音不美的搗蛋鬼。

18

隱身巷弄　琴音揚四海

賴基祥古法製琴四十年

面對大環境的風風雨雨、
市場的艱困與隱憂，
賴基祥還是堅持四十年來的執著，
只因他知道，
「揚琴，是做一輩子的事！」

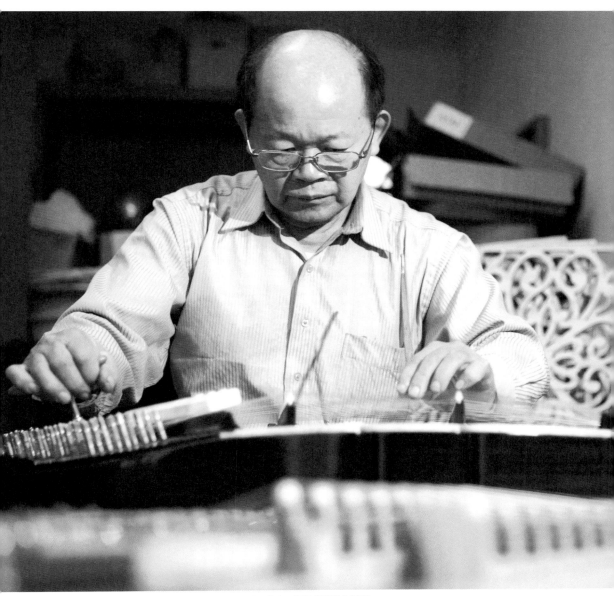

■ 裝弦調音還需要加上天生的音感，才可做出一把音質優美的揚琴。

若不是藉著衛星導航幫忙，隱身巷弄的「華音樂器行」，還真是只有「巷子內」的內行人才找得到。把店鋪開在巷子內，足以顯現揚琴師傅賴基祥低調的為人處事態度。

細雨霏霏的寒冬，這位臺灣碩果僅存的國寶級揚琴師傅，只穿著一件薄襯衫前來應門，屋子裡隨處可見等待完工的揚琴，二橋的、四橋的；上了弦的、還沒上弦的；木雕刻花的、水墨圖案的；還有整座的粗胚木盒和有著美麗窗花的琴架，這些伴隨著老師傅一輩子的老東西，日日與之合奏出一首首「豐收樂陶陶」、「碧海青天」等膾炙人口的揚琴樂章。

默默做出傲人樂器

委身在這一方小園地將近四十年的賴基祥，僅靠著一雙巧手，便製作出一把又一把令臺中人驕傲的樂器，不但傳承了父業，養活了一家人，更使得臺灣揚琴名揚四海。

中國揚琴、歐洲揚琴與西亞－南亞揚琴，並列為世界三大揚琴體系，古稱洋琴、蝴蝶琴。根據史書記載，中世紀以前，中東的亞述、波斯等古代國家，流行著一種擊絃樂器，直到明朝年間，隨著中國和東、西亞的往來密切，這種稱為薩泰裏琴的樂器，由波斯經海路傳入中國，起初只在廣東一帶流行，後來開枝散葉，逐漸傳播到中國各區域。

賴基祥說，因為是外來的樂器，所以一開始將之稱為「洋琴」，相當名副其實，後經過民間藝人的改造，加上學院派人士認為洋琴樂音悠揚，因而改稱「揚琴」，不但符

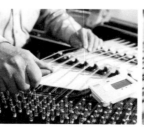
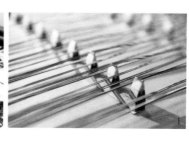

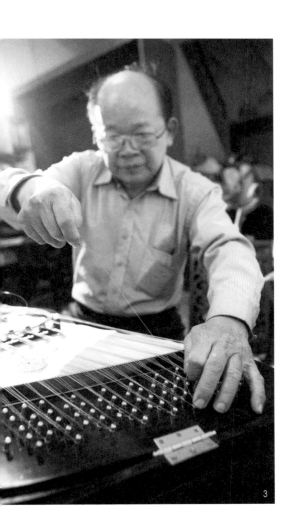

3

合樂器本質，更有發揚光大的意義，於是，薩泰裏琴漸漸演化成為中國的民族樂器——揚琴。

揚琴這種古代中國常用的擊絃樂器，近代通常運用在廟會或佛、道教的梵音演奏，音色清脆明亮，可以獨奏、合奏，或為琴書、說唱和戲曲伴奏，在傳統民間樂器和民族樂隊中佔有十分重要的地位。

父子研發變音揚琴

賴基祥的父親賴清鎮是臺灣早期的廣東音樂藝師，活躍於中部地區的藝師樂界，到了六○年代，臺灣因通貨膨脹嚴重導致經濟不景氣，賴清鎮只好離開故鄉到北部工作，

1. 美麗的琴弦錯落有致地排列著。
2. 琴弦要上得鬆緊適度，音色才會美。
3. 賴基祥忙不迭地拉上不銹鋼細絲線準備裝弦。

落腳在當時臺北水源路附近的光華寺，擔任宮廟後場樂師，負責彈奏佛教經文唱唸時的伴奏。

前來聆聽講經的香客，對於光華寺有此悠揚的演奏樂音，紛紛競相告知；有了揚琴加持梵音，讓佛家傳道更為順利。許多人為了聽樂音專程前來聽佛經，光華寺自然而然地變成北、中、南樂友交流的聚會地點。

受到樂友請託，無師自通的賴清鎮開始研究揚琴，啟動臺灣揚琴製作的濫觴。此時已在新竹當兵的賴基祥，每逢放假日便到臺北幫忙父親製作揚琴，並和父親一起研究改良。當時的揚琴多半是傳統的二橋小揚琴，經過多年的努力，民國六十九年，父子兩人終於成功研發出變音大揚琴。

這項創舉獲得當時名電視節目主持人李季準青睞，邀請他們上熱門節目「北東南西北」受訪，但好景不常，由於大揚琴的體積比原來的小揚琴大上兩倍，攜帶不易，價格又比小揚琴高，且無學院派的支持，大揚琴計畫曇花一現。

其實，一開始，商專畢業的賴基祥並不想追隨父業、承襲父親的職志，反倒希望可以學以致用地進入金融界，還曾經考進臺中的某商銀，但幾個孩子裡就只有他一個人願意幫助父親，而且無論在手法技術和音感上都比其他兄弟來得好，父親的幾個好友每每見他來到臺北光華寺，都禁不住對父親稱讚這個兒子孝順，慫恿他一起加入製作揚琴的行列。

幾經掙扎，最後終於因為父親關鍵性的一句話：「去銀行工作會比做揚琴好嗎？」

個性內向的賴基祥知道父親的意思，便待了下來，這一待，轉眼間已將近四十個年頭。

遵循古法品質保證

民國七十年，賴基祥在臺中成立華音樂器行，遵循古法製造大、小揚琴。華音所製造的揚琴，琴身保留傳統古典波浪曲線，宛如蝴蝶姿態，在揚琴的前端還看得到蝴蝶的眼睛。只要看見蝴蝶造型的揚琴，幾乎都是華音製造的，蝴蝶不但成了華音的招牌，更是品質保證。賴基祥記得，有一次，北部顧客買了揚琴後，在回程的高速公路上，突然發現蝴蝶揚琴上沒有貼上華音的標記，還特地開車回來要老師傅補上，顧客說，一定要貼上「華音」兩字，才是品質保證。

賴基祥說，自己並非學徒出身，畢業後才開始學習製作揚琴，沒有木工底子的他，製作需要運用許多木工技術的琴身是一大考驗，所以一開始，只能用土法煉鋼的方法學

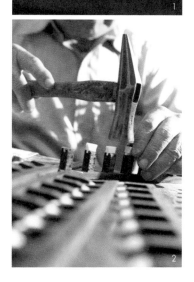

1. 琴弦有粗細之分，樂音才會有高低之別。
2. 賴基祥將俗稱「碼子」的琴橋表面釘上尿素做成的保護牙。

習，一步一腳印的跟在製作佛像的木工師傅旁邊偷學，看他們是如何精準地善用卡榫等木工技巧，好運用在揚琴製作上。

傳統一橋揚琴的製作相當費時耗工，光是琴身便是大工程。梧桐木是製作琴身面板的基本材料，木材處理後先組裝琴體，將山櫸木琴框定型後雕刻，再與音樑、琴板和琴身左右兩側的山口一起拼裝成型，接著上漆著色，反覆刷漆、噴漆。這行業還得靠天吃飯，天氣好，漆乾得快，三天就可以完成；天氣差，就得花上將近一週的時間。

最後裝弦調音的細部工作，更需要耐心和一雙巧手。固定弦孔前需先定位，然後鑽孔，再以手工鎖入弦釘軸。只見賴基祥忙不迭地拉上不銹鋼細絲線準備裝弦，一根根架上俗稱「碼子」的琴橋和鋼弦之間。最後，靠著天賦的音感將總共十一行的音準調正，才算大功告成。

面對危機就是轉機

十幾年前，受到中國大陸低價市場的衝擊，賴基祥一度陷入瓶頸，萌生退意，甚至連資深的揚琴老師都語重心長地對他說：「不要做揚琴了啦！」顯現臺灣揚琴市場處境的艱難，但不服輸的賴基祥還是堅持了下來，甚至更奮發圖強地研究創新技術，解決小揚琴音域有限，以及大揚琴笨重的缺點。

不讓大陸揚琴專美於前，賴基祥再度挑戰大揚琴，改良過後的縮小版大揚琴重量比小揚琴輕，音域更廣更深，一舉將揚琴的最大盲點克服。製作出的揚琴，不但外觀雅

職人小檔案　華音樂器工藝社　賴基祥
地址：臺中市西屯區永昌三街15號
電話：04-23163808

162

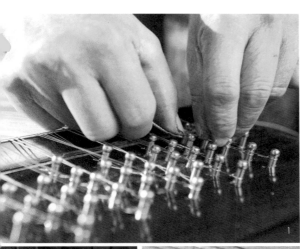

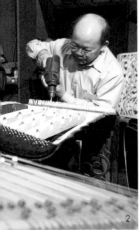

致，與別種樂器一起合奏時，也不再被淹沒在其他樂音之下，獨樹一格的優美聲音可以清楚被分辨出來，這是賴基祥最大的驕傲，也是低價的大陸揚琴無法相較之處。

一路扶持的妻子在一旁附和，這就是「愛臺灣」的表現啦！她感謝一直支持他們的老客戶，深怕好東西式微的他們，即便不需要，還是拼命地下訂單，將賴基祥製作的揚琴一張張買回家。

不過，面對製作揚琴的珍貴材料越來越不易取得與後繼無人的隱憂，賴基祥還是皺起了眉頭；仰頭望天，客廳牆壁上掛著一幅書法家胡昌織的作品，寫著「華夏奪俊彥，音趣冠瀛寰」。賴基祥知道，儘管歷經風風雨雨，揚琴，是做一輩子的事！

1. 製作揚琴不但要有耐心，更要有一雙巧手。
2. 賴基祥在一方小園地製作出一把把迷人的樂器。
3. 琴身上的裝飾有畫龍點睛之效。

19

悠遠迴盪口簧琴

鄭保雄吹奏泰雅族生命之歌

拿起桌上的口簧琴緊靠在臉頰上，

左手拉起棉繩，開口微張，棉繩一拉，

一聲聲長音、短音的嗡嗡聲，立即迴盪四周，

似遠忽近，樂音單純、原始，卻又充滿生命力。

「口簧琴是泰雅族人的珍寶，我們一定不能讓它失傳。」

口簧琴職人鄭保雄語帶堅持地說。

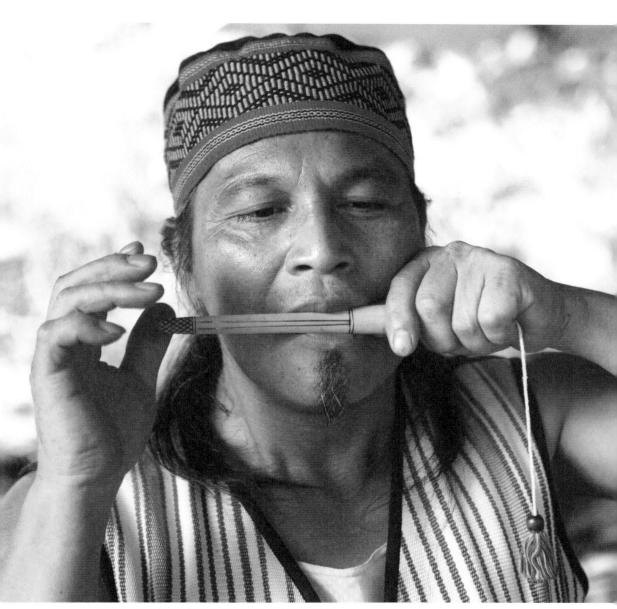

■ 鄭保雄改良製作的撥奏式口簧琴，讓一般人更容易入門。

去年在全臺颳起風潮的《賽德克·巴萊》，不但將臺灣歷史上重大的「霧社事件」搬上大銀幕，同時也喚起大眾對原住民文化的好奇，關於他們的語言、文化、服裝、舞蹈，甚至音樂，都呈現獨樹一格的特色。而這之中貫穿整部電影，同時也是配樂靈魂的口簧琴樂音，那悠遠迴盪、亦喜亦憂的嗡嗡聲響，牽動了所有觀影者的心情。而讓這口簧琴的聲音藉由電影展現在所有人面前的幕後推手，正是一手包辦製作所有配樂用口簧琴的泰雅族人鄭保雄。

嗡嗡聲響 是原鄉的呼喚

來到鄭保雄位於臺中市和平區裡冷部落的工作室，花紋不一、規格不同的各種玻璃、浪板以及廢棄木頭，組合出半開放式的工作空間。「這些東西都還好好的，一樣可以用啊！」鄭保雄說。原來，老家原在桃園復興鄉的鄭保雄，在八七水災時，家園被破壞殆盡，只好一家人遷徙到臺中市和平區屬於泰雅族的裡冷部落；而這些拼拼湊湊的建材，就是鄭保雄於水災過後，在滿地瘡痍的家鄉撿拾回來再生利用的。正是這念舊的個性，讓鄭保雄不知不覺走上傳承泰雅文化的這條路，成為全臺唯一的口簧琴職人。

傳統泰雅族其實包含了太魯閣族、賽德克族以及泰雅族三大民族，後來因為強烈的自我認同，才區分開來，但也因此，這三個同出一系的「紋面家族」，都是擁有口簧琴文化的族群。鄭保雄表示，在泰雅族的文化裡，口簧琴不只是樂器，更是一種溝通工具。每個十二到十六歲的泰雅少年，都必須學會製作、吹奏口簧琴、紋面，以及到深山

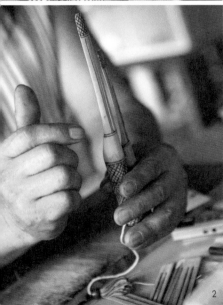

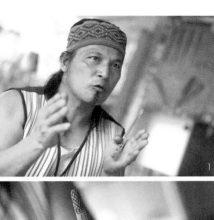

狩獵三件事；其中，學習口簧琴除了能與族人溝通並獲得族群認同之外，也是男人進入深山打獵時，通報族人平安訊號的工具。

如果在深山打獵延遲了歸期，即使隨身攜帶的口簧琴遺落，他們也要有能力就地取材，立刻製作一把口簧琴，以便透過樂聲告訴家人自己目前的處境；當豐收而歸時，男人也會吹奏口簧琴，老遠地就通報家人「我回來了」，部落裡於是開始準備歡迎獵人歸來的儀式。

當男人學會了製作口簧琴，他們也會替自己未來的另一半打造一把專屬的口簧琴。

男性用的口簧琴從琴臺到簧片，都是以竹子一體成形製作而成的；但女性用的口簧琴，簧片部分則用銅片取代，製作工序較為複雜困難，但發出的共鳴變化更多，情緒的表達也更加豐富。而在部落裡具有特殊身分的頭目、巫師等，則可以使用雙簧、三簧甚至是多簧的口簧琴，因此口簧琴在泰雅族裡，也是身分識別的象徵。

1. 鄭保雄是全臺唯一以製作口簧琴為業的口簧琴職人。
2. 每支口簧琴的粗細長短不同，吹奏出來的聲音也不一樣。

超越音符 是生命的歷程

原本，吹奏口簧琴就是泰雅族人生活的一部分，可以是情感的表達，也可以是語意的傳達，而且由於每個人都有自己專屬的口簧琴，每一把口簧琴的聲音也都不同，因此透過不同的音調，加上吹奏者之間的默契，就成為家人與家人、族人與族人，甚至是情人間溝通的暗號。因此，口簧琴就如同泰雅族人的摩斯密碼一樣，透過長音、短音的嗡嗡共鳴，參與並傳達出每個泰雅族人一生的親情、愛情、勇氣與冒險等生命歷程。

然而，在日據時代，因為日本人擔心原住民藉由口簧琴來打暗號、互通消息，於是全面禁吹，不守規矩的人就要砍掉手指；再加上口簧琴是每個泰雅族人的陪葬品，人死了口簧琴也隨之埋葬，因此不但沒有歷史遺物留下，長輩們也基於保護子孫的立場，不願意傳授製作和吹奏口簧琴的方式，讓口簧琴的文化逐漸失傳。

十六歲就離開家鄉出外打拼的鄭保雄，過去從未想過有一天，他會走上口簧琴的文化傳承這條路。是在某一次的回鄉路上，鄭保雄看見一個泰雅老人坐在路邊吹奏口簧琴，那哀傷的樂音深深打動了他的心，於是鄭保雄不停央求老人家讓他多看口簧琴幾眼，也拜託老人教他吹奏，但老人始終不願意。這件事逐漸在他心中發酵，同時喚起了他對家鄉、對部落，以及對泰雅文化的情感。

多年之後，鄭保雄決心投入口簧琴的世界，不但到宜蘭向一位泰雅牧師學習製作口簧琴，也靠著自己摸索，不僅重現了傳統口簧琴，更在七年前發展出讓一般大眾容易上手，聲音更加響亮的「撥奏式口簧琴」，並命名為「留」，希望不但能留住口簧琴的文

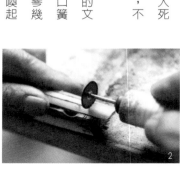

化，也讓口簧琴的聲音留在每個人的心中。

簡化製作 是傳承的要素

製作口簧琴首要的工作，是尋找適合的竹子。鄭保雄說，製作口簧琴需用種植八年以上、且面東接受日照的野生桂竹當作材料，這樣的野生桂竹韌性較好，沒有蟲子蛀蝕。採集回來後，先要將桂竹放在陰涼處脫水一週，才能正式拿來使用。而製作口簧琴的工具非常簡單，一把美工刀就可以從頭到尾全部完成，但耗時較久；鄭保雄為了推廣口簧琴，改以機械輔助口簧琴的製作，不但能加快速度，也讓上課的學生或參與口簧琴製作的遊客，能和傳統的泰雅族人一樣「做自己的口簧琴、吹自己的口簧琴」，從中產生的情感連結將會更有力量。

鄭保雄將剖半的桂竹筒放置在他自行設計的安全板上，接著再以鋸臺鋸出簧片的位置，然後在口簧琴的兩端打洞、穿過棉線，如此就完成了傳統的拉奏式口簧琴；不過，

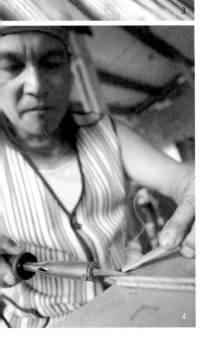

1. 在泰雅族的文化裡，口簧琴不只是樂器，更是一種溝通工具。
2. 鄭保雄使用電動鋸刀切開簧片位置。
3. 口簧琴的簧片可用銅片取代，做到雙簧、三簧甚至是多簧。
4. 鄭保雄在口簧琴烙上幾何形紋路，讓口簧琴更具泰雅族特色。

鄭保雄為了讓製作出來的口簧琴更具泰雅族特色，還特別以烙鐵工具在琴身烙上紋路，正好與泰雅族的紋面文化相互呼應。

口簧琴的結構雖不算複雜，吹奏時卻得有些技巧，必須先以左手纏住口簧琴左邊的棉繩，然後將口簧琴緊靠臉頰，簧片的位置必須正好落在嘴巴前方，讓口腔成為共鳴箱，接著以右手扯動棉繩，再配合呼吸的長短以及舌頭的動作，就能變化出長音、短音、高低音階，甚至是泛音等效果，等到技巧熟練了，即可隨心所欲地用口簧琴吹奏出自己的心情。

鄭保雄更示範了如何在撥奏口簧琴時，在樂聲裡融入「我愛你」、「你好嗎」等簡單語彙，仔細聆聽，確實能聽得出口簧琴音裡隱隱約約的話語，十分有趣。難怪說泰雅族的情侶們能藉由口簧琴而「互訴衷曲」，想來確實是比現代人用簡訊、APP傳送情意，更顯純情而浪漫。

琴聲不斷 是最大的期待

鄭保雄將所製作的撥奏式口簧琴加上檜木製的臺灣形狀口簧琴基座，在民國九十九年被臺中市政府選為原住民十大伴手禮之一。鄭保雄說，撥奏式口簧琴不但容易學習，形狀也適合作為拆信刀，因此才發想製作成辦公桌上的文具組，他希望這樣的創作，能帶給更多人對原住民文化的認識與了解，讓口簧琴的聲音綿延不絕地吹響，這就是他身為泰雅族人最大的驕傲了。

職人小檔案 鄭保雄
地址：臺中市和平區博愛里東關路一段裡冷巷49-1號
電話：0910-986041

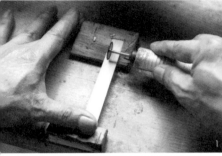

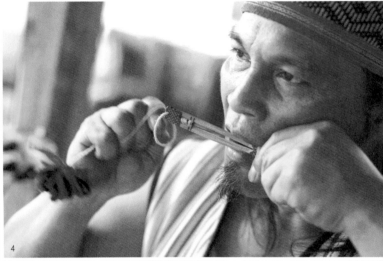

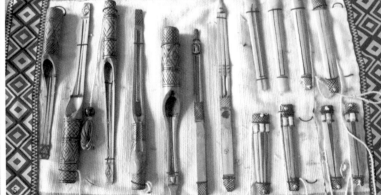

1. 鄭保雄以自己改良的鋸刀，切割簧片的位置。
2. 用圓弧形的刨刀將簧片刨薄，才能發揮簧片的功能。
3. 在口簧琴上烙幾何形紋路，呼應了泰雅族的紋面文化。
4. 身為泰雅族人的鄭保雄，期待口簧琴的文化永不失傳。
5. 鄭保雄製作的撥奏式口簧琴，被臺中市政府選為原住民十大伴手禮之一。

171

20

不瘋魔 不成佛
林殿威無伴奏的製琴之路

「有光線，才看得到陰影；
有陰影，就會知道缺陷。
但那才是真正的好，因為發現缺點，才有機會找到完美。」

林殿威拿起刨得圓弧光潔的小提琴背板，
向著光線，尋找瑕疵，
也尋找完美⋯⋯

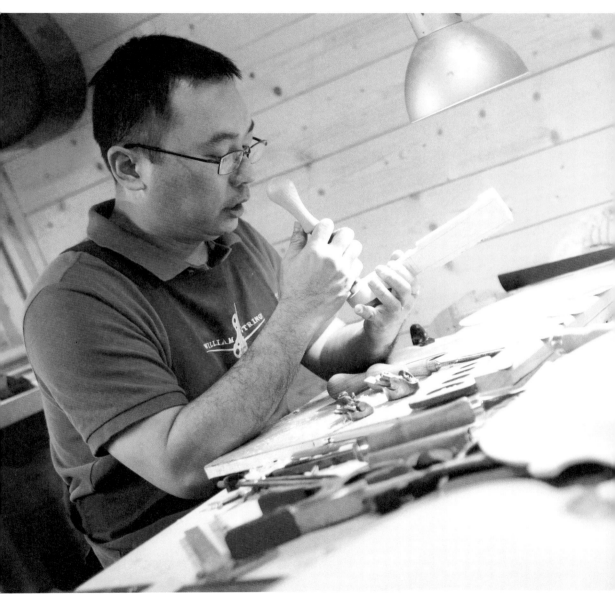

■ 林殿威認為製琴可以很難，也可以不難，最關鍵的其實就是「動手去做」。

被稱為「樂器中的女王」，小提琴，作為一種造型優美、樂音輝煌的弦樂器，不但

總在管弦樂或交響樂中佔有主導地位，獨奏起來，亦是能狂、能斂，能悲、能喜；高度

的演奏技巧加上豐富的聲音張力，讓小提琴自十六世紀從義大利北部發源以來，就迅速

橫掃歐洲；五百多年來，甚至跨越東、西方文化，寫下人類音樂史上共同的一頁。

愛樂家庭　從小培養鑑賞力

生長在愛樂家庭裡，熱中聆聽古典樂的林殿威，自小就感受到小提琴樂音的獨特魅

力，其典雅外形所散發出的高貴氣質，加諸演奏者總是沉醉專注的神情，令他忍不住投

以羨慕的眼光。然而在民國六〇年代的臺灣，學習小提琴是一件極為奢侈的嗜好，當時

的公務人員一個月的薪水不過幾千塊，但購買一把小提琴卻要價幾十萬，「那時候如果

真要讓我去學小提琴，爸媽可能要賣房子了！」林殿威苦笑著。

雖然知道學習拉奏小提琴對自己來說是一項不可企及的奢望，但林殿威對古典樂的

熱愛卻未曾消減，不但持續累積聆聽古典音樂的資齡，對於樂理、樂音、樂曲甚至是樂

器的鑑賞，更培養出獨到的判斷力。但是由於現實生活與社會環境的期待，林殿威並沒

有朝向專業音樂人的教育養成之路走去，畢業於中興大學生物化學研究所後，林殿威即

刻投入生化領域從事醫學研究工作。

頂著一份耀眼的學歷，又擁有令人稱羨的工作，林殿威的未來原本一切順遂又被看

好，卻因為父親健康亮起紅燈，觸動了林殿威內心長久以來的困惑。踏入社會工作以

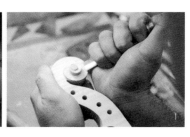

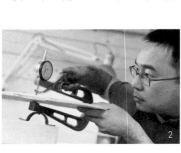

來，林殿威發現，臺灣不論是哪個產業鏈，都還是停留在「Second Hand」的二手階段，接受外國的研發、購買外國的智慧專利，而不從根本去發展屬於自己的產業。

無法認同這種短視近利的作法，加上公司是父親辛勞一輩子的心血，民國九十一年，在外人無法理解的目光下，林殿威接手父親的木器製造公司，並拓展新的產品路線；處在千頭萬緒、打造新藍海的同時，重新擁抱對小提琴的夢想，不但成為林殿威抒壓的管道，竟也意外地讓他玩出成就，拿下臺灣有史以來，第一位在國際小提琴製琴大賽中獲得入圍的唯一人選。

閉門造琴 彳亍獨行製琴路

「民國九十四年時，我買了一本專門製作小提琴的書，工作之餘，就是研究小提琴如何製作，讓自己能夠暫時擺脫肩上沉重的壓力……」或許是興趣的驅使，加上求學時培養出的科學研究精神，民國九十六年底，林殿威終於忍不住「手癢」，買了各式各樣的製琴手工具，將自己關在一間小小的車庫，在一張疊桌上，展開了他無師自通的素人製琴之路。

既然家裡從事木器製造業，從小就在木堆中長大的林殿威，對於木頭質性的掌握自然優於一般人，而理工出身的教育背景，讓林殿威對力學、物學、化學都有研究，這幾個要素結合起來，成為林殿威進入製琴工藝殿堂的重要關鍵。透過木料商，林殿威買來最適合製作小提琴面板的北義雲杉，以及製作背板的巴爾幹半島楓木，並要求自己要用

1. 雕刻琴頭必須有3D立體概念且要聚精會神，是種考驗，但也彷如一種修行。
2. 林殿威專程地利用儀器精準測量背板厚薄，因為小提琴的製作正是「差之毫釐、失之千里」。

「世界頂級手工小提琴」的標準和規格，打造他從童年以來就一直未完成的夢想——擁有自己的小提琴。

「提琴是世界上僅次於中國古琴最貴的木器和樂器，不過提琴的流通性更好、更廣為人知，可以說是木工藝術的極致表現。」林殿威說，在臺灣雖然有不少修理提琴的師傅，但是，能從頭到尾完全不假他人之手的製琴師有多少，卻是五根手指頭數得出來的。而在西方文化裡，一個了解、精通並且親手執行所有製琴流程的通才，才能被稱為製琴師，而一個製琴師的社會地位，是備受各界尊崇的。

經驗無價　魔鬼藏在細節裡

光看小提琴的外形線條，就可揣擬製作一把琴的工序必定是極為繁複困難的，林殿威說：「做任何事情都是熟能生巧，製作小提琴的步驟、方法，其實透過書本、網路都查得到，沒有所謂不可外傳的秘方，但最重要的其實是『經驗』，一定要透過實際操作，才會得到經驗，那是無法傳授的眼光、手感，更是一種直覺。」

粗略來看，製作一把小提琴的流程大致可分為確定主體內模具、琴頭雕刻、刨製面板及背板、側板固定、角木黏合、挖槽鑲線、上漆、上弦、固定琴橋、調整音柱、裝置托腮……等，每一個部位都有不可出錯的細節。

林殿威認為，製琴過程最難掌控的，在於上漆的步驟，因為漆的材料不但各有不同，且要一層層上，有次序、有邏輯，不同的組合，會產生不同的結果，而這也是每個

■ 林殿威第一次參賽即拿下義大利Triennale國
　際製琴大賽榮耀。

製琴師最神秘，也最感驕傲的地方。

就像白琴（未上漆前的琴）上漆的第一道手續，必須用蛋白最清、最稀的部分和水調過，目的是為了封住木頭的毛細孔，使琴箱的共鳴更為響亮、飽滿。這些步驟和材料，林殿威也是從書本上得來的知識，但蛋白的濃稠度到底要多少、要取哪些部位，他也是靠著一次次的經驗累積，才得出滿意的結果；不過林殿威自己也笑說，幸好過去念的是生化，對於種種細微的化學變化，他會很本能地注意到，只是當年是用在實驗室，現在反而發揮到傳統工藝上了。

原本，林殿威只是朝著自娛的方向製作小提琴，並寫部落格和愛音樂、愛琴者分享他的製琴心得，卻因此意外地收了兩個有意學習製作小提琴的學生，這讓林殿威也開始思考，身為一個技術傳承者該承擔什麼責任？思考過後，他知道唯有讓他的學生「師出有名」，才能在社會上站穩地位。

榮耀加身 國際級製琴手藝

於是，林殿威報名參加了全球小提琴製琴比賽的最高榮譽，也就是三年舉辦一次的義大利Triennale國際製琴大賽。世界上最有名的小提琴，即出自義大利製琴師安東尼奧·史特拉第瓦里（Antonio Stradivari）之手，而這場比賽正是義大利半官方組織以Antonio Stradivari為名所舉辦的全球性競賽，匯聚了全世界頂尖的小提琴一較高下。

林殿威為了參與這次競賽，在父親友人的協助下，親炙奇美博物館創辦人許文龍的小提琴收藏，「那好像做了一場夢，我與琴房裡所有的製琴大師面對面地對談。」那天，林殿威經過了一場心靈的震撼洗禮後，將所獲得的靈感全心貫注在製作參賽的小提琴裡，比賽結果出爐，林殿威所製作的小提琴獲得入圍，那是除卻前三名之外的最高肯定。對於一個無師自通且毫無環境優勢的東方素人製琴師來說，這不但是一種成功，更是一種無與倫比的肯定。

從埋首在車庫「閉門造琴」開始，現在的林殿威，除了將車庫改造成對外開放的「威廉提琴工作室」，也向雲林縣政府租賃了一處警察宿舍歷史建築，改造成週末提琴教室，裡面將展示與解說製作小提琴的工具、流程。林殿威說，他其實從來沒有想過自己會因為小提琴在生活上做出這麼多改變，但既然已經在沒有預期下投入得這麼深了，那麼，現在他願意再多出一點力，讓小提琴文化在臺灣落地生根，幫助臺灣的音樂文化有多一點的可能性、多一些的發展性，這或許是他身為一個愛樂者最癡迷的表現，也是對「音樂」的一種回禮和感謝。

職人小檔案 威廉提琴工作室 林殿威
地址：臺中市太平區建成街51巷65-1號
電話：0912-661962

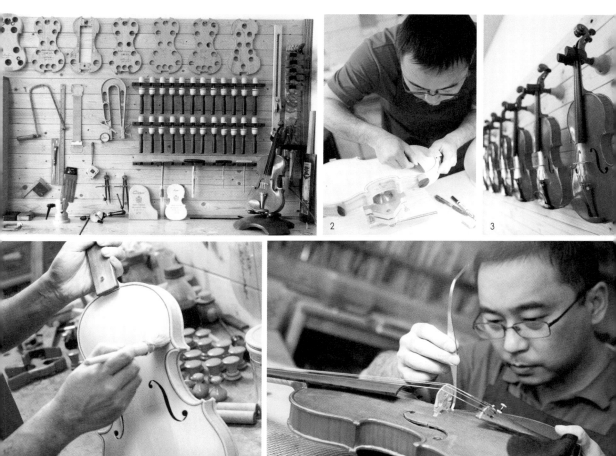

1. 不藏密、不保留，林殿威大方對外展示他的製琴工作室。
2. 襯條的功能，除了美觀、減低小提琴意外掉落的損傷程度，更能營造密閉空間，讓聲音呈現完美的共鳴。
3. 「威廉提琴工作室」從空空如也的車庫，變身成充滿藝術氣息的小提琴殿堂。
4. 上漆的程序和邏輯影響成品優劣至深，是一個製琴師最神秘也最驕傲的地方。
5. 沒有師傅領進門，林殿威靠著自學，成功打造出揚名國際的手工小提琴。

21

臺灣非洲鼓先驅

徐治平創造無法停止的節奏因子

「一面鼓的造價，可以低廉，也可以高昂，
但是不管它的成本、價值如何，
打擊出的『節奏』，卻是全世界共通的，
傳達了喜、怒、哀、樂各種表情，
穿透人的性格、穿透國度的隔閡，
成為一種最易懂、最易上手的語言。」
製作非洲鼓的達人徐治平這麼說道。

■ 愛鼓成癡的徐治平，在製鼓這條路上雖然走得辛苦，卻也幸運能堅持做自己喜歡做的事。

有時候，無可救藥地愛上一件事，為某件事物所迷戀、傾倒，就是無法對旁人解釋

理由，也沒有任何原因可以追溯。對徐治平來說，愛上鼓，就是這麼一件沒有道理，卻

非做不可的任務。

非洲鼓樂 鼓動起怦然夢想

「我本來在空軍官校裡當職業軍人，但有一天，我的老師跟我說，軍人的事業建立

在戰場上，沒有戰爭，就沒有機會往上爬。我知道我沒背景、沒管道，升遷無望，所以

我選擇離開。」從四平八穩的職業裡出走，徐治平轉戰當時榮景正好的證券業，用他的

生花妙筆在編輯臺上教人如何炒短線、賺大錢。不過這樣的生活卻始終無法進入徐治平

的人生核心，看著金融指數、交易指數在那裡高來高去，徐治平卻感覺自己的心裡越來

越空洞、乏味。

直到有一天，徐治平接受朋友的邀約，一起去欣賞非洲友邦鼓團的來臺演奏。這一

聽，不得了，徐治平從此一頭栽入了非洲鼓的世界。「我一聽到鼓聲節奏，整個人瞬間

清醒，從頭髮到腳趾頭，每個細胞都忍不住快樂起來！」徐治平回憶著他與非洲鼓結緣

的第一次接觸。

民國七十九年，臺灣股市榮景不再，股民遍野哀號，想當然耳，身處證券業的徐治

平日子也不好過，但危機卻也是轉機，徐治平彷彿找到了讓自己「出軌」的好理由，他

決定聆聽內心的呼喚。民國八十二年，徐治平一腳踏入他最陌生，卻也最渴望的領域裡

—製作非洲鼓。

無師自通　土法煉鋼從頭學

由於臺灣並沒有製作非洲鼓的專門師傅，即使有做、有賣，但也僅是進口半成品後再加工，這樣做出來的成品是不符合徐治平對非洲鼓的期待的。徐治平認為，非洲鼓除了可以打擊節奏，其所表現出的每一個音階、共鳴，都應該具有獨特的性格、獨到的表情，而不是僅有節奏而已。

由於便宜行事的作法過不了自己這一關，徐治平決定從原料下手，他在全臺尋找、實驗各種木材：檜木、樟木、櫸木、桃花心木、雞翅木……徐治平全都試過，而他的第一面鼓，竟然還誤打誤撞地用了現在最昂貴、極具有經濟價值的牛樟來做。在試驗的過

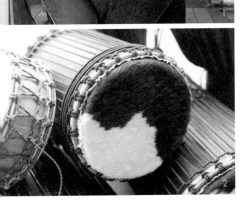

1. 原本要被銷毀的學校課桌椅，在徐治平的改造下變身成再生環保鼓。
2. 各種非洲鼓的製作，例如Conga、Doun Doun，皆難不倒徐治平。

程中，徐治平發現，並不是越貴的木頭做出來的鼓就越好，適合製作非洲鼓鼓身的木材，需要有密度適當的毛細孔，如此敲擊時，鼓聲才能被傳遞出來。

然而，就算選定適當的木材，雕鑿鼓身，也就是共鳴箱的部分，卻也是一大難題。

沒有去過非洲，也不是學音樂出身的徐治平，為了製作非洲鼓，在拆壞了二十多口鼓之後，終於整理出一套專屬於他的製作流程，包括車外型、鑿鼓身、修鼓身、焊鐵圈、綁獸皮、綁繩索六大步驟。一開始，徐治平用素人實驗的精神，用兩隻電鑽輪流交替挖孔，但兩隻電鑽卻也輪流冒煙、掛點，於是他再接再厲使用鏈鋸，大刀闊斧地破壞木材的纖維主體，大膽嘗試下，終於讓他摸索出門道，後來更請工廠幫忙用車床加工。

「雖然現在大家都喜歡標榜『純手工』，感覺好像可以賣到更好的價錢，但實際操作過的人就知道，用機器來輔助切割，可以控制出更完美的弧形、切線，鼓的聲音表情就能表達得更精確。」徐治平懇切地說。

決定了鼓的外型，修整之後，再來就是把獸皮綁到鼓身上。徐治平把泡水浸軟的牛皮放在太陽下略曬，接著將牛皮平鋪在鼓身用鐵圈框住、框緊。徐治平曾經試過許多不同材質的獸皮，包括水鹿、梅花鹿、豬皮等，卻都不理想，最後還是牛皮與山羊皮較為適合，其中又以牛皮的音色最好，加上臺灣氣候潮濕，厚實的牛皮是最禁得起久用的。

臺灣最好 高級線材MIT

繃上鼓皮之後，徐治平將整口非洲鼓放置於自行研發的輔助機器上，協助他固定鼓

身，纏繞繩索。最最原始的非洲鼓，使用的綁繩不是動物的筋就是藤類植物，但即使現在去非洲看，所有非洲鼓的綁繩幾乎都是MIT（Made in Taiwan）的。「臺灣的紡織業是很厲害的，很多世界頂級的線材都是來自臺灣的喲！」

心裡想的、手裡做的，都是非洲鼓的徐治平，此時，卻忍不住替自己的國家說句話。因為在實驗製作非洲鼓的過程裡，徐治平曾經實驗過許多種不同材質、不同編法的線材，但比來比去，就屬他目前所採用的特多龍是最耐用、拉力最好的一種；這種線材不但經過三百公斤的拉力測試，同時也因為它的強韌度可以將鼓面繃得鬆緊得宜，若採用特殊的綁法，就可以達到調音的效果。

徐治平一邊編繩，一邊解說，他指出現在臺灣使用的中國大鼓，都是用釘子將鼓面固定在鼓身上，可是這種方法卻無法調整鼓面的鬆緊度，所以使用了一段時間之後，就要把整面鼓皮拆掉，整個換過，既花錢又不環保，而綁繩的好處就是可以自行調整鬆緊，一張鼓皮用很久後鼓聲也不會走調。因此，他替臺灣知名的藝術團體「優人神鼓」所製作的鼓，全都採用綁繩的方法處理，不但在外觀上多了變化，更重要的是省錢又環保，一舉數得。

桌板回收　環保創造好聲音

而徐治平愛物惜物的心思，也確實發揮在製作非洲鼓上。為了推廣非洲鼓，他經常走訪各個學校機關，無意中發現好多學校因為課桌椅更新，舊的課桌椅不是束之高閣，

1. 徐治平將泡水浸軟的牛皮用鐵圈框住、繃緊，製作鼓面。
2. 靠著拆解與摸索，徐治平無師自通，成為臺灣第一的非洲鼓職人。

就是等著被回收焚毀。徐治平一看，這些課桌椅其實都是用品質不錯的臺灣鐵杉製作的，而且能夠歷經二十甚至四十年的使用都沒有蟲蛀，可見其單寧酸的含量夠，拿來製作樂器就不怕被蟲蛀了；加上現在木材砍伐的法規嚴格，木料的取得實屬不易，若將這些課桌椅拿去燒毀，豈不太過浪費了嗎？

徐治平靈機一動，決定和學校來個以物易物，他回收學校的課桌，取下桌板製成非洲鼓後，再把鼓回贈給學校師生使用，如此一來，不但替學校省去一筆處理廢棄課桌椅的費用，還可以讓更多人認識打鼓的樂趣。

「不像管樂、弦樂，需要時間的認識與學習才能進入深層的欣賞；鼓聲是一種最原始，同時也最具震撼力的音樂，因為從小我們就在母親體內透過心臟的節拍，熟悉這咚咚作響的的節奏聲。」徐治平說，打鼓不但簡單易學，而且透過打鼓還可以刺激手掌兩百多條的末梢神經，同時可以帶動記憶，訓練腦力；所以現在臺灣有不少醫療機構，例如草屯療養院、小腦萎縮協會、臺灣自閉症協會等，都會購買非洲鼓讓病人使用，有的學校甚至讓有自閉症、過動症的孩子學習打鼓；透過打鼓，這些學童們在情緒的穩定度上都展現了顯著的進步。

沒有光鮮亮麗的工作室，隱身在自家開設的吉泰雜貨店內，徐治平從一開始不被家人、朋友看好，到現在能靠著製作非洲鼓養活一家人、養活自己的夢想，成為臺灣最知名的非洲鼓職人，不但證明了有夢最美，也活出他自己鏗鏘有力的鼓動人生。

職人小檔案 鼓友樂器行　徐治平
地址：臺中市大里區爽文路1055號
電話：04-24065221

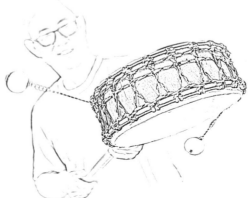

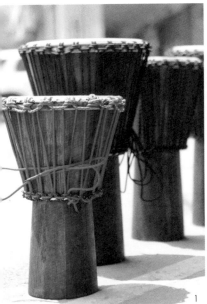

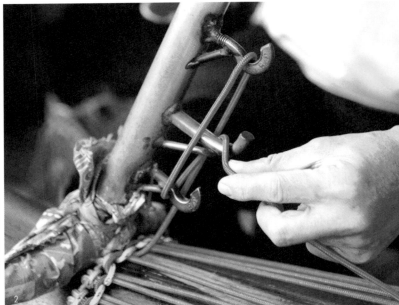

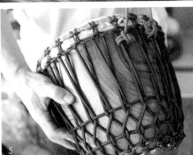

1. 形狀上寬下窄的Djembe金杯鼓，能創造出寬廣的音調與節奏。
2. 徐治平設計自己的獨門工具來輔助製鼓。
3. 破壞木材本身的組織，鼓的敲擊聲才能通透傳遞。
4. 徐治平靠著自己摸索，成為臺灣第一的非洲鼓職人。
5. 兩股一編的繩編雖然耗時，但在調音上會更精準。

國家圖書館出版品預行編目（CIP）資料

絕活：臺中職人圖像 / 葉佳慧文字；游家桓攝影. ——
初版. —— 臺中市：中市新聞局, 2013.12
　　面　；　公分. —（走讀臺中 ; 2）
　　ISBN 978-986-04-0014-4（平裝）

　1.民間工藝 2.傳統技藝 3.臺中市

969　　　　　　　　　　　　　　　102027240

走讀臺中 02
絕活 臺中職人圖像

出 版 者｜臺中市政府新聞局
發 行 人｜石靜文
編輯委員｜陳素秋、黃文明、陳瑜、黃少甫、
　　　　　張淑君、向玫蓁、王珈宜、張馨方
企　　劃｜臺中市政府新聞局
地　　址｜臺中市西屯區臺灣大道三段99號文心樓8樓
網　　址｜http://www.news.taichung.gov.tw
電　　話｜04-22289111

編輯企劃｜紅藍創意傳播股份有限公司
印　　製｜紅藍彩藝印刷股份有限公司
編輯統籌｜朱培英
主　　編｜孫佳琳
文　　字｜葉佳慧
攝　　影｜游家桓
美術設計｜江俐容、孫燕玲、黃婷瑋
發　　行｜晨星出版有限公司
地　　址｜臺中市西屯區工業區30路1號
電　　話｜04-23595820
傳　　真｜04-23550581

郵政劃撥｜22326758　〔晨星出版有限公司〕
服務專線｜04-23595819 #230

初版一刷 2013年12月
定價 290元
ISBN　978-986-04-0014-4
GPN　1010203763

◆ 讀 者 回 函 卡 ◆

以下資料或許太過繁瑣，但卻是我們了解您的唯一途徑
誠摯期待能與您在下一本書中相逢，讓我們一起從閱讀中尋找樂趣吧！

姓名：_____ 性別：□ 男 □ 女 生日： / /

教育程度：_____

職業：□ 學生 □ 教師 □ 內勤職員 □ 家庭主婦
　　　□ SOHO族 □ 企業主管 □ 服務業 □ 製造業
　　　□ 醫藥護理 □ 軍警 □ 資訊業 □ 銷售業務
　　　□ 其他 _____

E-mail：_____ 聯絡電話：_____

聯絡地址：□□□ _____

購買書名：絕活 臺中職人圖像 _____

・本書中最吸引您的是哪一篇文章或哪一段話呢？_____

・誘使您購買此書的原因？

□ 於 _____ 書店尋找新知時 □ 看 _____ 報時瞄到 □ 受海報或文案吸引
□ 翻閱 _____ 雜誌時 □ 親朋好友拍胸脯保證 □ _____ 電台DJ熱情推薦
□ 其他編輯萬萬想不到的過程：_____

・對本書的評分？（請填代號：1. 很滿意 2. OK啦！ 3. 尚可 4. 需改進）

封面設計 _____ 版面編排 _____ 內容 _____ 文 / 譯筆 _____

・美好的事物、聲音或影像都很吸引人，但究竟是怎樣的書最能吸引您呢？

□ 價格殺紅眼的書 □ 內容符合需求 □ 贈品大碗又滿意 □ 我誓死效忠此作者
□ 晨星出版，必屬佳作！ □ 千里相逢，即是有緣 □ 其他原因，請務必告訴我們！

・您與眾不同的閱讀品味，也請務必與我們分享：

□ 哲學 □ 心理學 □ 宗教 □ 自然生態 □ 流行趨勢 □ 醫療保健
□ 財經企管 □ 史地 □ 傳記 □ 文學 □ 散文 □ 原住民
□ 小說 □ 親子叢書 □ 休閒旅遊 □ 其他 _____

以上問題想必耗去您不少心力，為免這份心血白費

請務必將此回函郵寄回本社，或傳真至（04）2359-7123，感謝！
若行有餘力，也請不吝賜教，好讓我們可以出版更多更好的書！

・其他意見：

晨星出版有限公司 編輯群，感謝您！

廣告回函
台灣中區郵政管理局
登記證第267號
免貼郵票

407
臺中市西屯區工業區30路1號
晨星出版有限公司

請沿虛線摺下裝訂，謝謝！

更方便的購書方式：

1 網站：http://www.morningstar.com.tw
2 郵政劃撥 帳號：22326758
　　　　　戶名：晨星出版有限公司
　請於通信欄中註明欲購買之書名及數量
3 電話訂購：如為大量團購可直接撥客服專線洽詢

◎ 如需詳細書目可上網查詢或來電索取。
◎ 客服專線：04-23595819#230　傳真：04-23597123
◎ 客戶信箱：service@morningstar.com.tw

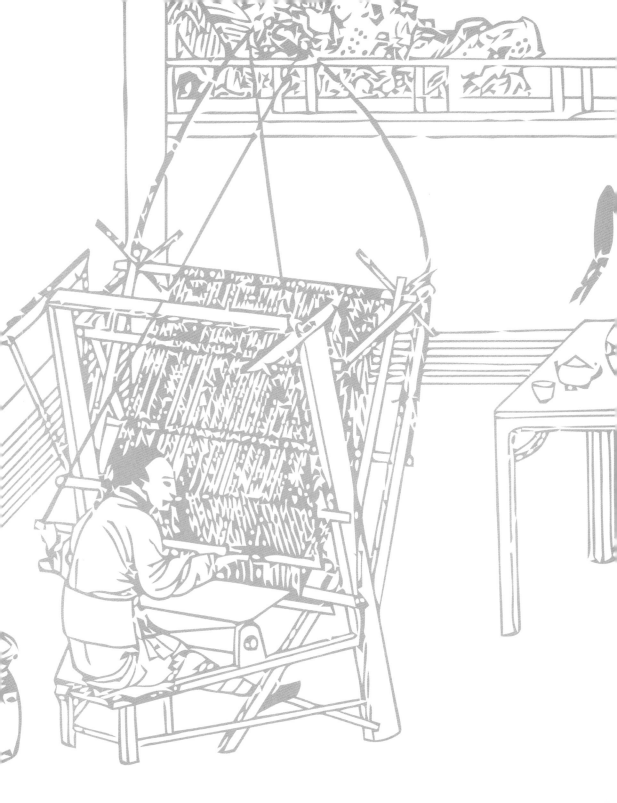